東京喰種:re

Q's（昆克斯）

最終研究 **TOKYO GHOUL**

極祕搜查報告

大風文化

目次

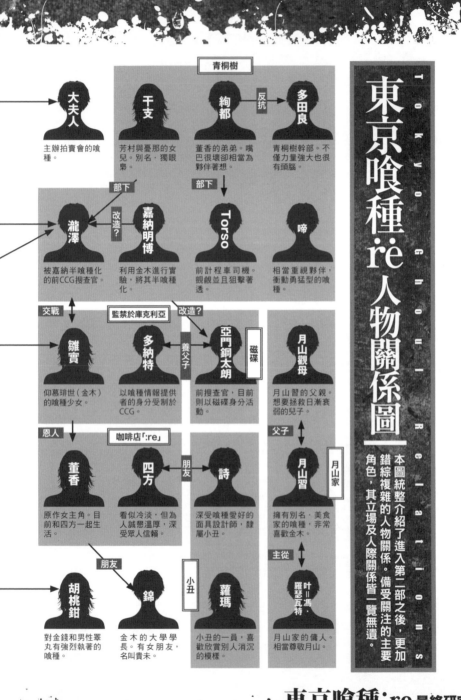

東京喰種:re 人物關係圖

TOKYO GHOULRe Relations

本圖統整介紹了進入第二部之後，更加錯綜複雜的人物關係。備受關注的主要角色，其立場及人際關係皆一覽無遺。

青桐樹

大夫人
主辦拍賣會的喰種。

干支
芳村與臺那的女兒。別名，獨眼梟。

絢都 ─反抗→ **多田良**

絢都
董香的弟弟。嘴巴很壞卻相當為夥伴著想。

多田良
青桐樹幹部。不僅力量強大也很有頭腦。

部下

部下

嘉納明博 ─改造?→ **瀧澤**

瀧澤
被嘉納半喰種化的前CCG搜查官。

嘉納明博
利用金木進行實驗，將其半喰種化。

Torso
前計程車司機。覷覦並且狙擊著透。

啼
相當重視夥伴，衝動勇猛型的喰種。

交戰

監禁於庫克利亞

雛實
仰慕琲世(金木)的喰種少女。

多納特 ─改造?→ 養父子→ **亞門鋼太朗** 磁碟

多納特
以喰種情報提供者的身分受制於CCG。

亞門鋼太朗
前搜查官，目前則以磁碟身分活動。

月山觀母
月山習的父親。想要拯救日漸衰弱的兒子。

父子

咖啡店「:re」

董香
原作女主角。目前和四方一起生活。

恩人

四方 ─朋友→ **詩**

四方
看似冷淡，但為人誠懇溫厚，深受眾人信賴。

詩
深受喰種愛好的面具設計師，隸屬小丑。

月山習
擁有別名，美食家的喰種，非常喜歡金木。

月山家

主從

叶=馮·羅瑟瓦特
月山家的傭人。相當尊敬月山。

朋友

胡桃鉗
對金錢和男性睪丸有強烈執著的喰種。

錦
金木的大學學長。有女朋友，名叫貴未。

小丑

蘿瑪
小丑的一員，喜歡欣賞別人消沉的模樣。

東京喰種:re 最終研究
QS 昆克斯 極祕搜查報告

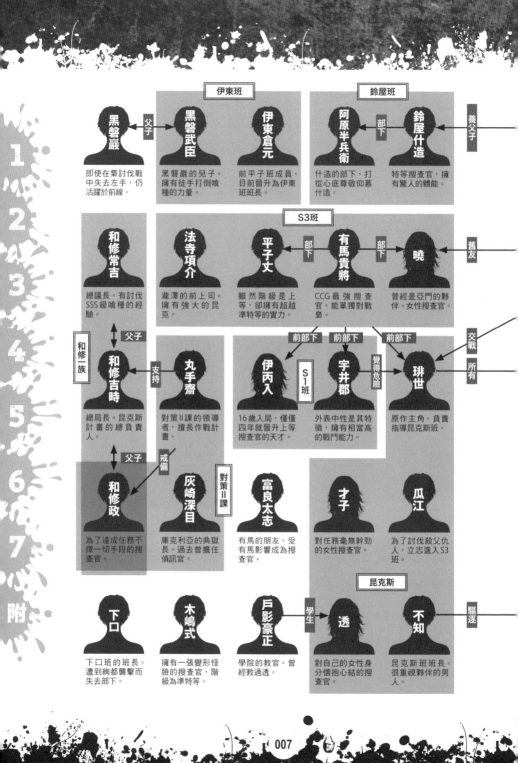

登場人物戰鬥力一覽表

作品中登場的眾多搜查官和喰種，他們的戰鬥能力如何呢？下圖以簡單明瞭的圖表揭示。※（）內為推測

喰種、半喰種

CCG搜查官

喰種、半喰種	級別 / 等級	CCG搜查官
獨眼梟（干支、芳村）	SSS級 / 特等	有馬貴將
鯱、（多田良）、（野呂）		黑磐巖、篠原、法寺
金木、瀧澤		田中丸望元
（詩）、（四方）		什造、宇井
絢都、雛實		亞門鋼太朗
大夫人	SS級	琲世（暴走時）
啼、美座、錦、月山		曉、平子
叶、胡桃鉗	準特等	
	S級	琲世（人類時）、伊東倉元
	上等	
Torso、瓶兄弟、頰黑、丞正		昆克斯
	A級	
稻草人、萬丈等人		
	B～C級　一～三等	

東京喰種：re 最終研究
QS極祕搜查報告

尾赫(均衡型)

赫包在尾椎骨附近，呈尾巴狀的赫子。綜合能力高，攻擊方面比強化後的鱗赫強，不過與羽赫對戰的話會立刻被擊倒。

（ 昆 克 ）鬼山田等
（ 喰 種 ）錦、鯱等

鱗赫(強化攻擊型)

赫包在腰附近，赫子猶如鱗片觸手。攻擊力相當高，若對上動作遲緩的甲赫，一擊就能分出勝負，但若對上攻擊、防守皆優的尾赫，可能會陷入苦戰。

（ 昆 克 ）13's傑森等
（ 喰 種 ）利世、壁虎等

有利 ▶

奇美拉昆克／擁有複數赫子

喰種當中有部分個體同時擁有兩種赫子。這樣的個體可以利用其中一個赫子補足另一個赫子的缺點，可以說是完全沒有弱點。

（ 昆 克 ）天津等
（ 喰 種 ）雛實等

對應 **對應**

有利 ↑ ↑ **有利**

對應 **對應**

羽赫(著重速度型)

赫包在肩膀一帶，赫子呈翅膀狀。能夠利用速度輕鬆壓制缺乏殺手鐗的尾赫，但是在甲赫壓倒性的防禦力前，則毫無施展空間。

（ 昆 克 ）鳴神、河洛等
（ 喰 種 ）董香、絢都等

◀ **有利**

甲赫(著重防禦型)

赫包在肩胛骨下方，金屬質地的赫子，防禦力相當高。對戰攻擊力低的羽赫，能夠輕鬆於戰局占上風，卻無法有效防禦鱗赫的攻擊。

（ 昆 克 ）新、IXA等
（ 喰 種 ）月山、啼等

赫子、昆克適性表

喰種的赫子有四種種類。不同種類的赫子，或是由赫子製成的昆克之間，會有所謂屬性相剋的狀況。在此便針對赫子、昆克的優點及缺點進行解說。

東京喰種:re事件年表

TOKYO GHOUL:re HISTORY

詳盡介紹及解說從前作第1話至〈:re〉第42話為止所發生的重要事件。

時期	事件	事件詳情
1890年	喰種對策院成立	代代以驅逐喰種為業的和修一族佔據高位，由國家成立喰種對策院。
22年前	金木誕生	與「死神」有馬貴將相同，都是12月20日出生。
20年前	董香誕生	SS級喰種・新的女兒。母親不明。
20年前	四方的姊姊被驅逐	有馬貴將驅逐了四方的姊姊。當年有馬年僅16歲。
15年前	討伐喰種「燈籠」	有馬貴將與富良太志，共同討伐了在3區活動的喰種「燈籠」。
15年前	獨眼梟（干支）出現	24區搜查班（S3班的前身？）遇上了「獨眼梟」，此戰役中曉的母親遭殺害。
13年前	獨眼梟（干支）襲擊2、3區	干支殺害3區的搜查官，並襲擊2區的CCG分局。
13年前	獨眼梟（干支）襲擊庫克利亞	此時是否有喰種從庫克利亞脫逃則不得而知。
13年前	不殺之梟（芳村）與有馬貴將交戰	擊退打到特等搜查官的SSS級喰種，有馬因此被視為CCG的最強搜查官。
12年前	芳村開了「安定區」	「安定區」成為20區喰種的據點。
12年前	董香的父親・新被逮捕	真戶、篠原逮捕了SS級喰種「新」，絢都和董香則受到芳村的保護。
9年前	四方&詩VS有馬&平子	激戰中途芳村闖入了戰局，即時搭救差點被有馬殺掉的四方。

東京喰種:re 最終研究 QS極祕搜查報告

時期	事件	事件詳情
8年前	月山習遇見掘千繪	月山很欣賞掘絲毫不害怕身為喰種的自己，兩人建立起奇妙的友誼。
7年前	亞門和真戶驅逐了喰種「蘋果頭」	亞門從這個事件開始，變得相當尊敬真戶。
6年前	絢都&董香VS月山	當時的兩人還無法勝過月山。
4年前	絢都移居14區	絢都看不慣努力想要順應人類社會的董香，因此搬去14區。在那之後成為青桐樹的成員。
4年前	利世移居20區	利世和11區的主要成員發生衝突，把他們統統殺光後搬到了20區。
3年前	利世襲擊金木	遭到神祕喰種「宗太」重創的利世，和金木一起被送往嘉納醫院。金木在那裡被植入利世的赫包，成為半喰種。
	金木遇見董香	金木偶然目擊了董香的捕食現場，得知她的喰種身分。
	金木來到「安定區」	來到「安定區」的金木，接受了店長芳村分給他的人肉。
	董香VS錦	襲擊金木的錦被董香擊退。
	金木VS錦	金木由於好友英快被殺掉而情緒激動地把錦揍到性命垂危，在那之後金木被董香帶回安定區。
	笛口涼子被殺	寄身「安定區」的笛口母女倆，其母親涼子被真戶驅逐。
	兔子（董香）襲擊搜查官	為了替涼子報仇，董香殺了搜查官。後來遭到亞門與真戶還擊而負傷。
	金木與董香潛入CCG20區分局	兩人喬裝成情報提供者潛入CCG。真戶雖然強拉金木通過Rc探測門，但是半喰種的金木沒有引起任何反應。
	金木&董香VS真戶&亞門	真戶被董香和雛實殺害後，亞門又敗給金木。
	金木被拐進喰種餐廳	月山打算和餐廳會員一起捕食金木，但在知道金木擁有珍貴的「獨眼」後，轉而出手相救。

時期	事件	事件詳情
3年前	金木＆錦＆董香VS月山	月山先是誘拐錦的女朋友貴未，再將金木騙出來。靠著高超戰鬥力壓制三人，但之後被吃了金木肉的董香打敗。
	金木遭青桐樹綁架	金木被青桐樹的成員壁虎、妮可、絢都綁架，不巧的是當時店內有戰鬥能力的芳村、古間、入見都不在場。
	金木與萬丈一夥逃亡失敗	瓶兄弟追上來之後，壁虎、妮可也發現金木一行人的蹤跡。金木為了保護夥伴隨壁虎而去，並且被帶往拷問房。
	CCG突襲青桐樹基地	包含3名特等搜查官的部隊突襲青桐樹基地。然而青桐樹的主力此時已朝庫克利亞前進。
	董香一行人出發拯救金木	「安定區」的成員與月山、四方、詩等喰種潛入青桐樹基地。董香敗在絢都手下。
	金木打倒壁虎	打倒壁虎的金木，吃下他的赫包變成了半赫者。瀕死的壁虎，被什造送上最後一擊而斃命。
	金木把絢都「打個半死」	人體有206根骨頭，金木把絢都打到一半的骨頭（103根）都骨折，讓絢都失去戰鬥能力。金木原本還想繼續跟來救走絢都的野呂戰鬥，卻被四方阻止。
2年前	青桐樹主力襲擊庫克利亞	多田良與千支率領青桐樹的主力襲擊庫克利亞。啼與鯱等強大喰種因此逃獄。
	亞門晉升上等搜查官	亞門成功驅逐青桐樹幹部瓶兄弟，獲得功績而晉升。此外，什造也因順利驅逐壁虎而晉升二等搜查官。
	曉變成亞門的部下	亞門前往上司真戶的墓地時，遇見他的女兒曉。
	金木一行人襲擊喰種餐廳	金木和月山、萬丈等人襲擊喰種餐廳。原本想要綁架Ａ夫人，卻受到黑奈、奈白的阻礙。

東京喰種:re 最終研究
昆斯 QS極祕搜查報告

時期	事件	事件詳情
2年前	亞門、曉和多納特會面	多納特對亞門說了「與其追兔子不如追愛麗絲」這樣的話。亞門推測「愛麗絲」指的就是金木。
	金木一行人VS啼＆鯱	打算綁架嘉納助手的金木，遭遇懷著相同目的的啼一行人。金木敗給鯱，助手被啼綁走。
	嘉納研究所之戰	金木一行人、青桐樹、CCG三方鼎立的混戰開打。嘉納投靠青桐樹，利世被四方救走。金木一時陷入暴走狀態，差點捕食篠原，後來聽到亞門和萬丈的話才恢復神智。
	「安定區」討伐戰	CCG出動大部隊襲擊「安定區」。CCG雖然成功逮捕金木，然而干支、芳村的討伐卻告失敗。亞門、瀧澤等眾多搜查官疑似被青桐樹擄走（報告上記載為死亡）。
〈re〉開始前的事件	曉晉升一等搜查官，配屬S3班	操縱奇美拉昆克立戰績而晉升，成為有馬班（S3班）的一員。
	珮世變成曉的部下	佐佐木珮世被任命為三等搜查官，成為曉的部下。
	曉晉升上等搜查官	〈re〉展開時，曉已經是上等搜查官，負責指導及監督珮世與昆克斯班。
	珮世被任命指導昆克斯班	成為一等搜查官的珮世，配屬了透、不知、瓜江、才子四名部下。
《東京喰種:re》的事件	昆克斯與喰種小林昭交戰	瓜江推測Torso是計程車司機。
	昆克斯與A級Torso、S級大蛇交戰	在珮世的活躍下，成功擊退大蛇。
	下口班遭到SS級「兔子（絢都）」襲擊	除了班長下口以外，其他成員皆被兔子殺害，下口班於拍賣會討伐戰後再度編制。
	珮世與多納特會面	珮世與透前往庫克利亞，向多納特諮詢搜查Torso。

1
2
3
4
5
6
7
附

時期	事件	事件詳情
《東京喰種：re》的事件	開始調查喰種的拍賣會	透成功與拍賣會相關人士中的喰種胡桃鉗接觸。在S2班和修政的指揮之下，開始策劃拍賣會突襲作戰。
	拍賣會掃蕩戰開始	CCG襲擊拍賣會會場。與負責護衛的青桐樹、小丑等喰種交戰。
	半喰種瀧澤來襲	變成喰種的瀧澤，殺害了多名搜查官。
	拍賣會掃蕩戰結束	成功驅逐包含S級「胡桃鉗」、SS級「大夫人」在內的大量喰種。同時，琲世也逮捕了青桐樹的幹部「笛口（雛實）」。
	參與拍賣會掃蕩戰者晉升	昆克斯班全員晉升。琲世晉升上等、瓜江晉升一等、不知和才子晉升二等，透則跳了兩級晉升一等。
	「薔薇」搜查開始	開始持續調查大量殺人的喰種集團「薔薇（月山家）」。參與搜查的有S1班、木嶋班、富良班、昆克斯班、下口班、伊東班五支隊伍。
	成功捕獲「薔薇」成員	木嶋準特等將拷問影片上傳網路，在CCG內部引發爭議。
	月山智復活	與琲世見面後，月山智發現他喪失了金木時期的記憶。
	叶和青桐樹襲擊昆克斯班	面對已累積眾多經驗的昆克斯班，喰種敗北。才子受到很像亞門的喰種相救。

東京喰種：re 最終研究
QS極祕搜查報告

第1章

昆克斯／CCG之謎

是誰在覬覦琲世（金木），
又是什麼人洩漏拍賣會作戰相關的情報？
解開圍繞於人類的謎團!!

東京喰種:re 最終研究
昆克斯
Q'S極祕搜查報告

神祕喰種集團「小丑」為何知道CCG的計畫？

◉掌握了CCG作戰計畫的詩

為了討伐人類拍賣會，透和什造裝扮成「商品」，一同潛入富豪喰種的人類拍賣會。舞臺上被當成珍奇逸品的透，由於過度恐懼，整個人瀕臨崩潰。此時舞臺上負責主持的「小丑」成員之一・詩，則對透說了一句令她瞬間癱軟在地的話。

詩：「作戰失敗了，不會有人來救妳。」（〈:re〉第19話）

然而這不過是詩的謊言，拍賣會掃蕩作戰依舊照原定計畫進行。

但是這突然其來的謊言，是否代表詩已經掌握了掃蕩戰計畫的全貌？

他是何時，又是如何掌握到這個機密作戰的情報呢？

◎CCG內部有叛徒？抑或是……

透深深懷疑有人向「無臉（詩）」洩漏了作戰計畫。在那之後的拍賣會戰役歷程報告中，透便向與自己共同參與誘餌計畫、建立起師徒般信賴關係的什造提起這件事。對於透的疑慮，什造也不禁懷疑。

什造：「……作戰計畫是不是洩漏出去了？」（〈〈:re〉第37話）

在場的鈴屋班副班長‧半井一等搜查官也認為「朝著情報洩漏的管道來調查的話，說不定能夠查到小丑面具的相關線索」，因此相當重視這件事情。未來CCG內部，很有可能會開始調查是否有間諜。

那麼，這名叛徒究竟是何方神聖呢？會是人類向喰種洩漏情報嗎？這麼做又有什麼好處呢？考慮到各種可能性，以下將列舉一些假設。

指揮拍賣會掃蕩戰、身為S2班領導者的和修政，是代代世襲CCG總議長的和修家長男，理所當然也被視為總議長接班人。然而CCG內部對於他囚顧同袍性命的作戰指揮方式，出現了許多不滿聲浪。其中便有不少人像對策II課課長丸手齋一樣，意圖阻止和修政就任總議長，打算終結CCG世襲制。如此一來，有人希望藉由作戰失敗，把政拉下未來總議長的寶座，所以將討伐拍賣會的情報洩漏給喰種，也就不是什麼奇怪的事了。

但是，如果刻意洩漏情報導致作戰失敗，必定會犧牲許多搜查官的生命。**為了讓政失勢而寧願犧牲夥伴的性命，這樣豈不是與政的作風如出一轍嗎？**不禁令人懷疑，反對政作戰方式的人，真的會做出這種事情嗎？

又或許，其實CCG內部並沒有「叛徒」。透等人潛入搜查的相關情報，並非有意曳扁出去，而是偶然間專入詩的耳理也說不定。

1

2
3
4
5
6
7
附

四方和董香一同經營的咖啡店「:re」，詩便是店裡的常客之一，偶爾會跟他們說些：「**我見到金木了**」（〈:re〉第31.5話）、「**我跟佐佐木成為朋友了**」（〈:re〉第38話）等透露金木。當然，董香跟四方也清楚琲世就是失去記憶的金木，而且目前任職喰種搜查官。更重要的是，**琲世曾經和不知、透一起造訪「:re」**，四方跟董香也因此知曉透是琲世的部下。如此一來，他們則很有可能是**在閒談之間，把兩名部下的樣貌告訴了詩**。因此，詩在拍賣會中看到透時，根據在咖啡店聽到的情報，或許很快就聯想到透正在進行潛伏搜查。又或許，詩是抱持著「**認錯人也無所謂**」這樣輕浮的態度，以「**小丑**」成員的身分，惡作劇般地隨口說了謊。

受珈世保護的喰種——雛實，等待著她的命運是？

◎悲劇少女將面臨的殘酷未來

拍賣會掃蕩戰尾聲，當有馬準備撲殺青桐樹幹部「笛口」之時，珈世提出要接管她，並主張將她關進庫克利亞（〈〈re〉〉第31話）。有馬認可了這樣的處置方法，雛實於是逃過死亡的威脅。然而，死裡逃生的雛實，卻即將面臨極端殘酷的命運。關於她的未來，目前有兩種可能性。

可能性①
能提供的有用情報越來越少，因此遭到廢棄

雛實是青桐樹的幹部，同時更是能夠操縱兩種赫子的強大喰種。考量到她的危險性，讓她活下來並不是個好主意。此外，父親慘遭雛實殺害的真戶曉，也提醒雛實的管理者珈世，「你別忘了適當的持有期限」（〈〈re〉〉第2話），令珈世不得不背負起需盡決廢棄雛實的壓

大。那些被雛實繳持影件的搜查官們，想必也恨不得雛實越早死越好。在諸多搜查官的施壓之下，CCG極有可能不顧琲世意願，直接廢棄雛實。同時，儘管需要從雛實身上獲取青桐樹的內部情報，但是能從她身上獲得的情報畢竟有限，**雛實若無法成為有用的情報來源，勢必終究逃不過被廢棄的命運。**

可能性②　被青桐樹滅口

青桐樹曾經襲擊庫克利亞，拯救啼與魷等諸多喰種逃獄（前作第78話）。然而在〈:re〉第33話，從多田良所說的話中可知，在新典獄長·灰崎深目特等的領導下，庫克利亞的守備日益森嚴，過去的攻擊模式已經行不通了。儘管青桐樹幹部中有絢都、美座等人主張救出雛實，實際要做到卻是難如登天。即使真的救出雛實，她也勢必要面臨背叛組織的懲罰。如同琲世曾說，雛實她「非常配合我們的搜查」（〈:re〉第32話），由此能夠推測，雛實恐怕已經提供了大量青桐樹的情報。即使絢都等人大力反對，**恐怕還是無法避免雛實依叛徒罪名而遭到處治的命運。**

青桐樹高層不得不捨棄雛實的另一個原因，則是他們認為雛實可

能已經發現干支和小說家高槻泉是同一個人。前作第114話中，干支以高槻泉之名，在與雛實初次見面時遞給她一張名片，並表示如果發生什麼事情可以與她聯繫，之後便離去。最終話中，和萬丈他們一起逃亡的雛實登場後，接著下一格畫面是充滿深意的名片特寫，這或許意味著雛實在干支的引導下加入了「青桐樹」。就算干支再怎麼隱藏身分，或許仍然從身影或聲音等，洩漏了高槻＝干支的祕密。更何況，以雛實優異的聽覺，要從聲音判別人物身分，並不是件困難的事情。

如果雛實獲釋，干支為了避免失去掩護用的表面身分，可能會急於將雛實滅口。也就是說，**假使青桐樹再次攻入庫克利亞，其目的是將雛實滅口的可能性很高。**

◉即使順利脫逃，雛實依然沒有未來？

假如雛實真的順利從庫克利亞逃出生天，那麼她身邊有可以依靠的夥伴嗎？如前所述，青桐樹絕對不會原諒雛實的背叛行為。儘管董香、四方、錦等「:re」咖啡店的人願意伸出援手，但雛實很有可能不

1

2
3
4
5
6
7
附

願意將他們捲入麻煩當中。基於同樣道理，逃離青桐樹的萬丈一行人也排除在外。這麼一來，只剩下和雛實有聯繫的喰種一族月山家了。

繼承人月山習曾稱她為「Little 雛實」，對她頗為疼惜，或許能夠保護她。然而月山家在叶的獨斷獨行下，與青桐樹走得很近，因此在不遠的未來，月山家可能也不再安全。最糟的情況是，雛實終生只能孤身一人躲避 CCG 和青桐樹的追殺。若真是如此，就這樣處於與仰慕的「大哥哥」琲世聊天的快樂時光中，靜靜地等待死亡，對這名少女而言，或許是最幸福的結局了。

雛實被關在庫克利亞時，琲世拿給她的書有什麼含義？

◎留下大量悲劇作品的女作家詩集

為了保護琲世，雛實在與瀧澤的戰鬥中身負重傷，之後以情報提供者的身分被監禁於庫克利亞。琲世對於知曉自己過去種種的雛實，懷抱著比救命恩人更深切的情感，還拿了幾本書給愛讀書的她（《:re》第33話）。從書本的封面設計可以得知，其中一本應該是《吉原幸子詩集》（吉原幸子著‧思潮社出版）。

2002年過世的吉原幸子，是一位留下大量探討「死亡」、「別離」、「戰爭」等主題詩作的詩人。詩集收錄的《黎明》一詩中出現「我既無父也無母」、「你也亦無父無母」等句子，想必會刺傷父母被食種搜查官殺害的雛實為心。吉賣了這首詩，雛實應該會想起死去

又或者，雛實早就知道談的內容，是雛實訪想看這本書，琲世才拿給她的。她知道琲世跟自己一樣父母雙亡，也許暗暗希望琲世在看過這本書後，能重拾身為金木的記憶。

琲世給雛實的訊息。書中有一則長篇詩〈溫蒂妮〉，如詩題所示，是一首描述名為溫蒂妮的女子和戀人分手的詩作，其中有這麼一段：

「再會了溫蒂妮，你已不在。
已無法再重頭來過，
我已死去，我也不在了。」（吉原幸子〈溫蒂妮〉）

琲世讓雛實讀這首詩，也許是想跟雛實說，自己已經不是金木，再也無法變回她所仰慕的「大哥哥」。他無法承受總有一天，必須把視自己為哥哥的雛實殺掉的罪惡感。琲世或許是希望，至少讓雛實恨的是身為喰種搜查官的自己，這樣心裡還比較好過。

有馬超越人類的能力是從何而來？

◉半喰種與昆克斯最大的不同

高中時代就當上喰種搜查官的有馬（《東京喰種〈Jack〉》），當時就擁有超越人類的能力，至今也未曾改變，甚至更加精進。在CCG內部，有馬「用雨傘打倒喰種」、「戰鬥中在敵人面前打瞌睡」的傳說更是從來沒有斷過（〈：re〉第31.5話）。

至於在〈：re〉中登場的昆克斯，則是以手術將赫包植入體內的角色們。前作《東京喰種》中，主角金木（琲世），同樣是被動手術植入赫包。然而，儘管他們都能夠操縱喰種的特殊能力「赫子」，但半喰種金木與昆克斯之間仍舊有著巨大的差異——「食性」不同。變成半喰種的金木之所以住在「安定區」，最主要的原因是他變得只能吃人肉（和咖啡）。如果半喰種的食性仍然和普通人一樣，那麼在成為

◎有馬是實施過開放框架手術的昆克斯

根據前述的推論，回過頭探討有馬。具備超越人類能力的他，彷彿本身也超越人類，成為不再是人類的存在。具體來說，可以推測有馬的體內應該也植入了赫包。不過在〈:re〉第31.5話中，他與CCG成員聚餐時並沒有描繪出任何異狀，由此可見有馬並非半喰種（※1）。

若真是如此還有另一種可能性，那就是昆克斯手術。儘管接受了昆克斯手術，既能獲得超越人類的能力，又能保持原有的食性（※2）。然而有馬本的生活。相較之下，昆克斯在獲得喰種能力後，依舊能和其他CCG隊員共同生活，由此可見，他們不需要攝取人肉也能生存。

半喰種時，應該會選擇隱藏半喰種的身分，回歸原本的生活。

注解

※1　雖然說有馬當然也可以像芳村和金木那樣，裝作若無其事地吃下人類的食物。但若假設有馬是半喰種，然而故事裡卻從沒提起半點相關的伏筆或提示，這種拙劣的手法並不符合作品一直以來的調性。如果真的是利用這種表現手法的話，那麼至今登場的眾多人物，就都有半喰種的嫌疑了。

※2　黑磐武臣曾徒手折斷小丑成員剛缽的脖子。乍看之下雖然也算是「超越人類的能力」，但是他曾經說過：「如果是個能夠發揮常人數倍力量的人類，理論上就算赤手空拳也能對抗『喰種』。」（〈:re〉第27話）特地說明這段的原因，是因為作者本身也察覺到，武臣的能力已經達到超越人類的境界，也因此武臣並沒有特別要求植入赫包或施行昆克斯手術。

至今沒有使用過赫子的跡象，因此也無法斷定他是否接受過手術。不過在〈:re〉第15話中，卻能看見一些間接的跡證。

無法獲得琲世同意施行開放框架手術（引出赫包更強大力量的手術）的瓜江，轉為直接向昆克斯計畫的總負責人和修吉時申請許可，然而他也不甚贊同。此時有馬恰巧來訪，吉時便詢問有馬的意見。有馬答道「我想瓜江應該可以靈活運用他的力量」（〈:re〉第15話），才終於讓吉時准許了瓜江的手術申請。

最後，瓜江的要求雖然獲得許可，但他當時卻感覺到了不尋常。

瓜江：「為什麼要問有馬特等……不，應該說，為什麼要告訴他……」（〈:re〉第15話）

開放框架手術的許可與否，照理來說並非行政問題，而是技術問題。因此去尋求既非醫生也非科學家、雖然是上司卻非昆克斯計畫成員的有馬意見，確實有些不自然。最有可能的原因是，有馬也是昆克斯手術開放框架的受試者，只是尚未施行罷了。

就像職業棒球選手王貞治，儘管不具備豐富的物理知識，但是在長年的經驗累積下，他擁有能夠把球打得最遠的技術，這項技術甚至比物理學者的知識更具說服力。同樣的，**有馬雖非開放框架手術的專家，然而身為受試者，吉時自然會詢問他的意見。**

有馬給了金木作為「佐佐木琲世」的新人生，或許也是因為把金木的遭遇和自身重疊的關係。

琲世目前
依然吃人肉嗎？

◎自己雖然不能吃，卻能靠著嗅覺做出美味的料理

本書第26頁曾提到，接受昆克斯手術後，體內雖然埋入赫包，食性卻不會產生任何變化。然而，承繼半喰種金木身體的琲世又是如何呢？

漫畫中至今沒有畫過琲世進食的場面。他似乎只喝過咖啡，就連琲世跟別人同桌吃飯時，也唯獨他不曾表現出進食的模樣。

儘管如此，琲世卻相當擅長做菜，他做的「佐佐木料理」在其他班之間似乎頗有名氣（〈＼re〉第31.5話）。身為半喰種的金木，對人類食物感到噁心，再也無法進食。琲世如果繼承了這種體質，照理來說也無法理解人類標榜的「美味」，更無去故出人類能夠開心吃下壯的

1

2

3

4

5

6

7

附

不過，喰種和昆克斯擁有比普通人更優異的五感。每個人突出的感官不盡相同，**若琲世的嗅覺優於常人的話，也許可以僅靠氣味就能做出普通人類會喜歡的料理，這也是非常有可能的事**（雖然無法靠氣味來辨別鹽巴要用多少，但似乎可以從料理應有的鹹度去反推）。

如此一來，琲世會做菜這點有了合理的解釋，但是他究竟如何攝取營養，仍然是個無解的問題。難道他跟金木時期一樣，依靠人肉維生嗎？

若真是如此，遭到許多人敵視的琲世，應該會在其他班傳出諷刺琲世吃人肉的傳聞，對CCG的士氣也會有所影響，然而漫畫中卻沒有這樣的描寫。又或許是採用了嘉納**讓利世在培養器中存活的技術**，讓無法如常人般進食的琲世也能夠攝取養分也說不定。

◉有人把這個昆克交給「磁碟」？

「磁碟」身上裝備的昆克是「新」嗎？

〈:re〉第41話中，拯救才子脫困的喰種「磁碟」，從他腳上的模樣看來，似乎全身上下被覆著鎧甲般的東西，那應該是**過去亞門使用的昆克「新·貳〈proto〉」**。

暫且不論本書後面會討論到的內容（※1），「磁碟」是否有可能為「安定區」討伐戰中行蹤不明的CCG搜查官？若真是如此，就不能否定當時的CCG隊員連同「新·貳〈proto〉」殘骸一起被回收的可能性。又或者，「新·貳〈proto〉」確實被金木破壞了（前作第135話），但「青桐樹」裡，有身為前CCG解剖醫生、精通喰種與赫子的嘉納，他動用自己所有技術，修復這個昆克的可能性也相當高。「新·貳〈proto〉」是為了特等搜查官而製作的昆克（※2），

一般的搜查官無法駕馭。「磁碟」如果是失蹤的搜查官，那麼他極有可能是搜查官中擁有最強實力的亞門鋼太朗（※3）。

然而，好不容易修理好的「新・貳〈proto〉」，卻被（可能是叛徒的）「磁碟」搶走，時機未免太巧合，應該還有其他的可能性才對。有可能這個昆克是嘉納刻意交給「磁碟」的。嘉納雖然出手幫助青桐樹，但目的至今不明（※4），只知道嘉納熱中於追求更強大、更優秀的人工喰種。說不定就是他促使（自己創造的）人工喰種爭鬥搏戰，並藉此獲取戰鬥資料。對他而言，不論「磁碟」，甚至連理應為夥伴的「青桐樹」，只要為了研究，都是可以拿來利用的材料吧。

※1　磁碟的真實身分，將在本書第 212 頁進行詳細考察。
※2　本來預定要給黑磐、篠原兩位特等搜查官使用。
※3　雖然失蹤的搜查官中也包括準特等千之，但「磁碟」的側臉和他的面貌明顯不同。
※4　他曾說過要「破壞『扭曲的鳥籠』」這樣的話，但是所謂「鳥籠」指的是什麼至今不明。

多納特是怎麼得知「磁碟」的存在？

◉藉由強大的犯罪剖繪能力獲得情報

多納特・波爾波拉雖然是被監禁在庫克利亞的喰種，但是當CCG遭遇困難案件時，他便會應CCG的要求接受諮詢，進行與該案件相關的喰種之犯罪剖繪，可以說是猶如「漢尼拔博士」般的人物（※1）。而他難得主動向琲世提及了諮詢以外的事情。

（第12話）

多納特：「我個人對『某個喰種』有興趣……那傢伙——或許是打開你那扇記憶門扉的一把鑰匙。」（〈:re〉）

這裡的「尔一指的正是琲世。除了有助於琲世取回記憶外，多納

特自己似乎也對這個喰種充滿興趣。而這個讓多納特產生興趣的喰種，同樣也在〈:re〉第12話中以背影登場。這個**背影的身形姿態，和之後拯救才子脫離險境的「磁碟」相似**，應該可以將他們視為同一人物。即便多納特的剖繪能力再怎麼厲害，應該也無法推理出磁碟的存在。就連身在現場的琲世都不知情，多納特又是如何知道磁碟的呢？解開這個謎題的關鍵，就在〈:re〉第15話雖實的臺詞裡：

「**不過『白鴿』那邊好像也注意到那群磁碟的事了。**」（〈:re〉第15話）

「白鴿」．CCG在拍賣會掃蕩戰前，就持續在追查磁碟的行蹤。若真如第32頁提到的，「安定區」戰役後失蹤的CCG搜查官，可能跟磁碟有相當程度的關係，那麼CCG會追查他們也是理所當然的事，**為此去要求多納特幫忙**十分合理，因此他才會推測出亞門在磁碟當中。

注解

※1 「漢尼拔·萊克特系列」電影《沉默的羔羊》中的登場人物。雖是一名被收監的連續殺人犯，卻以精神科醫生的身分進行犯罪剖繪（※2），協助調查犯罪事件。

※2 Offender profiling or criminal profiling 亦稱「犯罪描繪」或「犯罪側寫」。此為一種調查方式，透過犯罪現場、犯罪型態、犯罪行為，以及被害者特性等各方面，推測出犯罪者的特徵或人格特質之破案技巧。

是誰將與金木有深厚淵源的物品送給琲世？

◉和金木有關係的那兩名喰種做了什麼事？

琲世邀請曉、有馬、什造等，平常較有往來的搜查官參加完聖誕派對的隔天，昆克斯們住的宅邸收到了兩樣收件人為琲世的禮物。裡面是過去**金木戴的面具**，以及一本上面題著「給金木研先生」的**高槻泉簽名書**。這些禮物到底是誰送來的呢？

那麼，我們先假設送禮者是喰種。知道琲世就是金木的人，例如董香、四方或錦等雖然不在少數，但是能夠取得這兩件和金木有深厚淵源物品的人，卻十分有限。首先，金木的面具在前作最後的「安定區」討伐戰中失落，因此這個面具是精巧複製品的可能性非常高。能夠製作如此精巧的面具，又知道琲世＝金木的喰種，目前只有詩而已

（※1）。他參與了拍賣會戰役，看見琲世的活躍（※2），並在造訪咖啡店「:re」的時候，將這一切告訴了董香與四方。離開時，詩如此評論了金木：「他對我而言，**即使到了現在，依然是一位特別的客人——**」（〈:re〉第31.5話）因此，那個面具，或許就是詩送給「特別的客人」的聖誕禮物。

至於送簽名書的人，最有可能是高槻泉的真實身分——干支。干支以前曾在金木的書上留下同樣的簽名（前作第109話），知道這件事情的人，只有偷看過雛實和金木的干支而已。干支很有可能在拍賣會掃蕩戰上，見到久違的金木（※3），因此起了惡作劇的念頭，刻意把簽名書寄過去。從這份禮物中，也確實能感受到**彷彿諷刺琲世現狀般，干支那混沌不明的惡意。**

注解
※1　會做面具的喰種除了詩以外，似乎還有其他人。小說《東京喰種：空白》中，便出現了被驅逐的面具製作者亞瑟。
※2　當時詩和其他「小丑」成員一齊與平子班對峙，並沒有直接和琲世打照面。
※3　即使沒有直接參與拍賣會戰役，也透過監視器監控了戰場的狀況。

◎是好友英送他的禮物嗎？還是……

不僅是喰種，人類當中也可能有送他這兩樣禮物的人，那就是金木那位**不知下落的好友——英**。如前所述，金木的面具在「安定區」討伐戰後失落（前作第136話）。然而當金木丟棄面具之時，英就在他身邊。因此，送給琲世的面具，也有可能不是複製品，而是當時英撿到的原物。再者，英在金木離開高槻泉的簽名會場之時相繼抵達（前作第109話），並打算把簽有「給金木研」的《倒吊的麥高芬》當作禮物送給好友。而這次琲世收到的，很有可能就是這本簽名書。

如果禮物確實是英送的，最有可能的動機，就是希望**琲世回想起身為金木的記憶，以及和英之間的友情。**然而，正如〈:re〉第42話中董香所言，若琲世想起過去的事情，意味著他將再次回到喰種的世界，和CCG為敵。

這對於受CCG朋友、恩人幫助，才有了現在嶄新人生的琲世而言，無疑是墜入新的地獄。為了金木寧願以命犯險的英，會願意看

東京喰種:re 最終研究
昆克斯 Qs 極祕搜查報告

見朋友遭遇這種痛苦嗎？假設送禮者真的是人類，那麼應該不是英，而是某個搶走書跟面具的人，這樣想比較合理。於是，這位「某人」應該是某個想讓琲世因變回喰種而痛苦，或是**想要合法殺掉「喰種琲世」**，並且能夠實際執行這件事的喰種搜查官。若這項推測正確，那麼琲世未來不僅要跟強大的喰種作戰，同時也要對抗身邊暗藏的敵人了。

目前來說，還不能斷言送禮者是詩或千支，甚至是CCG內部的某人。唯一可以確定的是，**這些可疑人選，對於琲世的苦痛藥在其中，或者根本感受不到琲世的痛苦。**可疑名單之中，就連理應最沒有惡意的詩，都無法理解琲世取回記憶後會面臨的困境。如果這種懷抱著惡意或無意的舉動持續下去，**總有一天，琲世很有可能會在最不希望的狀態下取回記憶，從此被推入悲劇的深淵。**

東京喰種:re 名言集

只是一直在做，我呢⋯⋯

——詩先生，

自己決定的事。

董香

（《:re》第31.5話）

詩雖然加入了喰種集團「小丑」，但對於老大的想法或目標既不知情也不太關心。當詩問董香：「你們又想怎麼做呢？」她微笑著如此回答。

第2章
CCG相關人物／反青桐勢力

介紹琲世、昆克斯等喰種搜查官，
以及協助搜查的多納特、雛實等喰種！

東京喰種:re 最終研究
昆克斯 Q'S極祕搜查報告

擁有金木的身體與部分記憶的半喰種搜查官‧佐佐木琲世

◉若是暴走，便會被視為喰種處置的悲哀存在

琲世（HAISE）——佐佐木琲世是上等搜查官，負責領導身體內建昆克的搜查官小組——**昆克斯班**。半喰種的他，詳細背景不明，軀體是「安定區」討伐戰中被有馬擊敗的**金木**，而體內則寄宿著截然不同的人格。他的戰鬥能力相當高，能夠自由自在地操縱赫子，又擅長體術，而且也和其他搜查官一樣使用昆克。不過，當他無法控制赫子的力量時，就會被視為**SS級喰種「琲世」**，交由其他搜查官處置。如此詭異的身分，為他招來不少嫌惡的眼光。另一方面，他的個性誠實溫和，使他備受什造、伊東等人的景仰。對於昆克斯班的成員，他們和自己一樣，體內被植入了赫包，所以琲世抱持著**「能夠引導他們的……」**『只有我』」（〈:re〉第1集尾聲）的心情，為了將成員的

東京喰種:re 最終研究
昆克斯 QS極祕搜查報告

PROFILE of SASAKI HAISE

姓 名 NAME	佐佐木琲世		
階 級 RANK	上等搜查官	隸 屬 AFFILIATION	Q's（昆克斯）班
性 別 SEXUAL	男性		
生 日（年齡） BIRTH DAY	4月2日（22歲）		
血 型 BLOODTYPE	AB型	身高／體重 BODYSIZE	170cm／58kg
學 歷 BACKGROUND	無		
血中RC值／赫子 REDCHILD	2753／鱗赫		
昆 克 QUINQUE	幸村1/3（甲赫・Rate：B）		
榮 譽 HONER	金木犀章、白單翼章		

[功 績] ACHIEVEMENT

● 對戰大蛇

為了保護遭到大蛇攻擊的昆克斯班挺身而戰，卻因為引出過多赫子之力而暴走。

● 拍賣會掃蕩戰

指揮昆克斯班，使成員在各戰鬥點都獲得功績。以及單獨對戰瀧澤，活躍的表現讓他獲得特殊貢獻的表揚。

佐佐木琲世的戰鬥能力分析

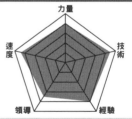

[特 別 紀 錄 事 項] NOTICES

喪失過去20年記憶的琲世，稱呼有馬貴將為「爸爸」、真戶曉為「媽媽」，相當仰慕及敬愛他們。而琲世的真實身分金木，也和這兩人有很深的因緣。有馬是「安定區」討伐戰中刺殺金木的人，而曉的父親・吳緒，則是因為亞門陷入與金木的對峙，救援不及之下喪命。

特色及專長發揮到極致，努力領導著昆克斯班。

●琲世與金木的共通點及相異之處

除了沒什麼特色的臉蛋以及相似的氣質外，在故事的開頭，也以琲世喃喃自語說道**「奇怪？……這個，我有看過」**（〈:re〉第1話），藉此暗示他繼承了金木的身體和部分記憶。隨著故事進展，在與金木有交情的喰種反應中，也能夠看出金木和琲世的共通點。一直到在「拍賣會掃蕩戰」與琲世相遇的雛實，說出**「佐佐木琲世就是金木研」**（這個人）（大哥哥）（〈:re〉第30話）時，才終於確認了琲世的身分。再者，雛實做筆錄時也曾對琲世說：**「……這種過度為別人著想的地方，真的好像。」**（〈:re〉第33話）

然而，琲世與金木也有許多相異之處，例如黑白混雜的髮色等。其中最決定性的差異，就是對於金木喜歡的作家**高槻泉作品的評價**。琲世曾說高槻的作品往往讓「重要的人」或是「主角本身」死去，可以隱約察覺到「不明所以的哀傷、憤怒、空虛等等……灰暗的情感」、

「所以想要全部破壞殆盡」（〈:re〉第39話）。這不僅表示琲世看透了高槻＝干支的喰種身分，同時也聯想到金木的狀況。和半喰種的金木不同，琲世無法喜歡上高槻的作品，這似乎暗示了他打算以人類身分活下去的決心。

◉ 金木恢復記憶的話，琲世的人格就會消失？

「如果，我恢復記憶……我大概會死吧。」（〈:re〉第13話）正如臺詞所述，琲世害怕金木一旦恢復記憶，自己的人格就會消失。然而這只是他的推測，並沒有確切的證據。從金木的記憶和意識常常會出現在琲世心中這點看來，就算金木的記憶跟人格完全恢復，琲世的精神也應該會殘留一部分在金木體內。同時，在與瀧澤的戰鬥中也可以發現，琲世和金木的人格，是有共存甚至融合的可能性。琲世是否能同時保有自己的人格與金木的記憶，是未來故事發展中值得注意的地方。

充滿野心且急於建功的
孤傲搜查官・瓜江久生

◉「拍賣會掃蕩戰」後，對透的態度產生變化

不論分析或戰鬥能力都相當優秀的瓜江，同時也是以自身晉升為優先的利己主義者。為了替和「獨眼梟」交戰而亡的父親報仇，**努力升官、進入S3班**是他的目標。就算只有自己一個人也要建功，讓他養成了喜歡單獨行動的習慣。然而這樣的瓜江卻由於透的舉動，心態因此產生了轉變。在「拍賣會掃蕩戰」中迎戰大夫人的瓜江，被赫子的力量吞噬，而**當時承受瓜江失控的攻擊，同時讓瓜江恢復自我意識的人**，正是透。在那之後，聖誕派對時瓜江雖然不滿被透叫去跑腿，表面上一臉嫌惡，卻還是出門採購、在透遭遇危機時也立即救援等等，都是瓜江在意透的表現。自我中心的瓜江，未來是否能夠融入群體呢？這也是相當令人矚目的地方。

PROFILE of URIE KUKI

姓 名 NAME	**瓜江久生**
階 級 RANK	一等搜查官　**隸 屬** AFFILIATION　**Q's**〈昆克斯〉**班**
性 別 SEXUAL	**男性**
生 日（年齡） BIRTH DAY	**2月12日（19歲）**
血 型 BLOODTYPE	**O型**　**身高／體重** BODYSIZE　**173.5cm／60kg**
學 歷 BACKGROUND	**第七學院青少年部**
血中RC值／赫子 RED CHILD	**902／甲赫**
昆 克 QUINQUE	**繫〈Plain〉（尾赫・Rate：C）**
榮 譽 HONER	**特別學院生、木犀章**

[功 績] ACHIEVEMENT

●拍賣會掃蕩戰

　比起遵從琲世的指揮，更喜歡根據現場情況對戰眾多喰種。在驅逐拍賣會的喰種和大夫人的戰鬥中也頗有貢獻。

●和叶再度交手

　面對追擊昆克斯的叶一行人，與叶對峙的瓜江，使出比以前更高強的攻擊力，壓倒性地戰勝了叶。

瓜江久生的戰鬥能力分析

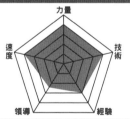

[特 別 紀 錄 事 項] NOTICES

　瓜江的父親是CCG的特等搜查官，同時也是S3班的班長。父親在和獨眼梟戰鬥時，對S3班成員下達了撤退命令，獨力與獨眼梟奮戰而殉職。當時向年幼的瓜江告知父親死訊的，是目前晉升特等的黑磐巖。瓜江於是恨透了不和父親並肩作戰的黑磐，對其子武臣也懷抱著異常強烈的敵對意識。

懷抱心靈創傷勇往直前，持續成長的六月透

● 終於發動了赫子!! 增加當搜查官的自信

透的個性認真謹慎，而且非常景仰「老師」——琲世，只要是琲世下達的任務都會拼命達成。這樣的透，其實隱瞞了自己的女性性別，以男性搜查官的身分在CCG工作。起初無法順利發動赫子，透一直認為是自己的**能力不足**，不過在「拍賣會掃蕩戰」時，她成功接觸了喰種胡桃鉗，造就潛入拍賣會的契機。作戰當天，儘管出乎意料地成為競標「商品」，透仍盡力扮演好自己的角色，不讓別人發現有搜查官潛入會場。此外，**透因為承受在戰鬥中失控的瓜江攻擊，進而使出了赫子。**此後，不僅操縱赫子的技巧進步，連分解昆克的技術也提昇不少。自信日漸增加的透，不禁令人期待她未來在故事中的活躍。

PROFILE of MUTSUKI TORU

姓 名 NAME	六月透		
階 級 RANK	一等搜查官	隸 屬 AFFILIATION	Q's（昆克斯）班
性 別 SEXUAL	女性		
生 日（年齡）BIRTHDAY	12月14日（19歲）		
血 型 BLOODTYPE	AB型	身高／體重 BODYSIZE	165cm／48kg
學 歷 BACKGROUND	第二學院青少年部		
血中RC值／赫子 REDCHILD	655／尾赫		
昆 克 QUINQUE	阿布庫索魯、伊夫拉福特（鱗赫・Rate：B）		
技 能 SKILL	雙撒子、右眼始終是赫眼		

[功 績] ACHIEVEMENT

● 和Torso交戰

　　透注意到計程車司機 Torso 總是對剛從外科醫院看完診離開的女性下手，便故意搭乘他的車和 Torso 交戰，因此受重傷。

● 和胡桃鉗接觸

　　透過胡桃鉗潛入會場，扮演拍賣會的「商品」角色，對作戰成功有很大的貢獻。

六月透的戰鬥能力分析

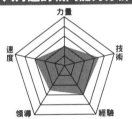

力量
技術
經驗
領導
速度

[特 別 紀 錄 事 項] NOTICES

　　由於雙親和哥哥都被喰種殺害，「如果有地方需要我，我願意在那裡鞠躬盡瘁」（〈:re〉第5話），透抱持著這種想法進入 CCG 的學院青少年部就讀。也在此時決定以男性身分活下去，理由是討厭自己的「女性身分」，對男性的視線也經常感到不舒服。

正直坦率不拘小節卻很重視情感，昆克斯班的新班長・不知吟士

● 期待從胡桃鉗得來的昆克力量

不知的性格相當單純直率，因此經常被瓜江的策略騙得團團轉。

不過後來因為**懂得替班中成員著想**，而接任班長職位。包括讓家裡蹲的才子參與任務等等，對昆克斯班的團結有不少貢獻。不知在與胡桃鉗一戰中，看穿分離赫子的動作，終於順利驅逐胡桃鉗。由於這件功勞，不知獲得了由胡桃鉗的赫子精製而成的**奇美拉昆克**，卻在打開箱子前，**腦中閃現胡桃鉗臨死的模樣而嘔吐**。之後在戰鬥中也遇到同樣狀況，無法取出昆克。為了揮別這樣的自己，不知理了**平頭**，頭頂僅留下少許像兩片葉子的部分。在下一次的戰鬥中，不知應該就能夠發揮新昆克的力量了吧。

東京喰種:re 最終研究
昆克斯 QS極祕搜查報告

第2章 CCG 相關人物／反青桐勢力

PROFILE of SHIRAZU GINSHI

姓 名 NAME	不知吟士
階 級 RANK	二等搜查官　隸 屬 AFFILIATION　Q's(昆克斯)班
性 別 SEXUAL	男性
生 日(年齡) BIRTH DAY	3月8日(19歲)
血 型 BLOODTYPE	A型　身高／體重 BODYSIZE　176cm／55kg
學 歷 BACKGROUND	第七學院青少年部
血中RC值／赫子 RED CHILD	920／羽赫
昆 克 QUINQUE	繋〈Plain〉(尾赫・Rate：C)
技 能 SKILL	重機、普通汽車駕照

[功 績] ACHIEVEMENT

● 追蹤Torso

靠著掘千繪的情報，掌握到 Torso 的身分。雖然逮捕行動受大蛇阻撓，但成功確定了嫌疑人身分。

● 指揮胡桃鉗討伐戰

看穿胡桃鉗分離赫子的動作，並制定戰略，在才子發動赫子支援下，給予胡桃鉗致命一擊。

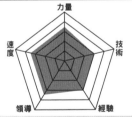

不知吟士的戰鬥能力分析

力量／技術／經驗／領導／速度

[特 別 紀 錄 事 項] NOTICES

說著「我也一樣……老爸是那個樣子」(〈:re〉第 13 話)的不知，他夢中的景象是上吊自殺的父親，母親也因不明原因離開他。妹妹春患有名為「Rc細胞過剩分泌症」的罕見疾病，為了抑制症狀，必須籌得「Rc 抑制劑」的費用，不知為獲得補償金而接受了昆克斯手術。

昆克斯班的吉祥物，可愛小懶鬼‧米林才子

◉才子隱藏的強大赫子有多大力量？

米林才子雖然是昆克斯班的成員，但起初她毫無幹勁，只喜歡窩在房裡打電動。雖然如此，懶惰的才子仍備受琲世疼惜，才子更親密地以「媽媽」稱呼琲世。即便參與了任務，也因為戰鬥力太低，總是受到昆克斯班成員的保護。然而在胡桃鉗戰役中，她則使出**像是赫子的東西重創胡桃鉗**。雖然那一擊的模樣沒有清楚描繪出來，但是從地板上殘留的數道巨大攻擊痕跡，以及林村說著**「都搞不清楚誰才是怪物了……」**（〈:re〉第28話）看來，可以肯定那一定蘊含著超乎想像的威力。雖然〈:re〉第10話在才子妄想之時，似乎有描繪她發動鱗赫的模樣，但是看起來遠遠比不上她在現實戰鬥中所發揮出來的威力。

1
2
3
4
5
6
7
附

PROFILE of YONEBAYASHI SAIKO

姓 名 NAME	米林才子		
階 級 RANK	二等搜查官	隸 屬 AFFILIATION	Q's(昆克斯)班
性 別 SEXUAL	女性		
生 日（年齡）BIRTH DAY	9月4日（20歲）		
血 型 BLOODTYPE	B型	身高／體重 BODYSIZE	143cm／●0kg
學 歷 BACKGROUND	第七學院青少年部		
血中RC值／赫子 RED CHILD	850／鱗赫		
昆 克 QUINQUE	撲殺2號（甲赫・Rate：B）		
技 能 SKILL	打字檢定一級		

[功 績] ACHIEVEMENT

●準備誘餌搜查

為了吸引胡桃鉗的注意，進而作為「商品」帶往拍賣會，將昆克斯班的成員都裝扮成女性。

●胡桃鉗討伐戰

聽從不知的指示發動赫子，讓分離赫子無法發揮功用，進而使胡桃鉗失去戰鬥能力。

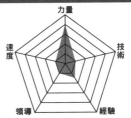

米林才子的戰鬥能力分析

力量／技術／經驗／領導／速度

[特 別 紀 錄 事 項] NOTICES

才子因為家庭因素，進入了學費便宜的學院青少年部就讀，由於沒有成為喰種搜查官的野心，學科、術科的成績都很差，然而昆克斯手術的適性測驗結果卻是最好的。才子的母親為了拿到那筆補償金，立刻答應讓她接受手術，才子於是被分發到自己毫無興趣的昆克斯班。

為向喰種復仇而燃燒生命的美人搜查官・真戶曉

● 有可能和喰種化的亞門重逢嗎？

真戶曉具備優秀的分析能力，而且昆克的造詣深厚，在「拍賣會掃蕩戰」中，她操縱著需要花費一年時間才能得心應手的昆克「笛口」，打倒了以啼為首的諸多喰種。她的雙親皆在與喰種的戰鬥中殉職，因此對喰種懷抱著強烈的復仇心。在「安定區」討伐戰中和心儀上司亞門的死別，使她更加痛恨喰種。然而眾人認為已殉職的亞門，因喰種化而存活下來的可能性相當高。真戶曉說過：「不要袒護『喰種』。」（〈:re〉第 2 話）而她也遵循自己所言，將暴走的琲世視為喰種處置，毫不猶豫地將 Rc 抑制劑打入琲世體內。對曉而言，若亞門能像在〈:re〉第 41 話拯救才子脫困那樣，仍保持著人類理性的話，兩人或許可以回到過去心靈相通的時光。

054

東京喰種:re 最終研究
昆克斯 Q'S 極祕搜查報告

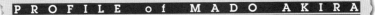

PROFILE of MADO AKIRA

姓　名 NAME	真戶曉		
階　級 RANK	準特等搜查官	隸　屬 AFFILIATION	CCG 真戶班
性　別 SEXUAL	女性		
生　日（年齡） BIRTH DAY	6月6日（24歲）		
血　型 BLOODTYPE	A型	身高／體重 BODYSIZE	164cm／49kg
學　歷 BACKGROUND	喰種搜查官養成學校（第一名）		
尊　敬　的 RESPECT	父母、有馬貴將		
昆　克 QUINQUE	天津（甲／尾赫）、笛口（鱗赫）		
喜歡的 LIKE	製作昆克、解謎、貓		

[功　績] ACHIEVEMENT

●安定區討伐戰

　　配備天津，以第一隊班長輔佐的身分活躍於戰場上。協助與「獨眼梟」等高等級喰種戰鬥的長官們。

●拍賣會掃蕩戰

　　操縱笛口與喰種一一交戰，與啼再度交手，將他逼到絕境，最後和其他搜查官一起消滅了嘎嘰、咕滋。

真戶曉的戰鬥能力分析

[特　別　紀　錄　事　項] NOTICES

　　曉的父母都是喰種搜查官。母親·微被「獨眼梟」襲擊且殘忍地殺害。父親·吳緒發誓替微報仇，寧願放棄出人頭地的機會，也要消滅「獨眼梟」。

然而，最後卻死於覺醒的董香與雛實之手。當時與吳緒搭檔的亞門，因為被金木絆住，來不及救援。

有所成長的 CCG 問題兒童，年輕的特等搜查官・鈴屋什造

◉與悲慘過去的象徵「大夫人」訣別

在會議當中要部下給他布丁吃，始終不改小孩子性格的什造，如今奇特的言行收斂不少，**相當認真地當著搜查官**。這或許是受到「安定區」討伐戰後，處於**植物人狀態的上司・篠原影響**。接著，在「拍賣會掃蕩戰」中，與**「飼養」**年幼什造的喰種・**大夫人重逢**，更令什造的內心產生動搖。最後，什造笑著對大夫人說**「不曾怨恨過你」**（〈〈:re〉第30話），在大夫人不絕於耳的叫罵聲中，鈴屋班的成員舉起武器消滅了大夫人。目睹大夫人的末路，什造內心充滿了愛恨交織的複雜情緒。與悲慘的過去訣別，以22歲少齡晉升特等的他，未來表現值得期待。

PROFILE of SUZUYA JYUZO

姓名 NAME	鈴屋什造		
階級 RANK	特等搜查官	隸屬 AFFILIATION	CCG 鈴屋班
性別 SEXUAL	男性		
生日（年齡）BIRTH DAY	6月8日（22歲）		
血型 BLOODTYPE	AB型	身高／體重 BODYSIZE	160cm／48kg
學歷 BACKGROUND	第二學院青少年部		
個人嗜好 MY BOOM	真槍實彈捉迷藏、拋摔半兵衛		
昆克 QUINQUE	蠍1/56（尾赫・Rate：B）、13's傑森（鱗赫・Rate：S+）		
喜歡的 LIKE	懷舊小零食、玩樂、狩獵喰種、媽媽		

［ 功　績 ］ ACHIEVEMENT

●與「獨眼梟」的戰鬥

什造與上司篠原等人對戰「獨眼梟」。雖然斬下獨眼梟的左手，但什造的右腳同時也被獨眼梟砍斷，無法繼續戰鬥而脫離戰線。

●驅逐大夫人

什造和鈴屋班成員一齊將大夫人逼入絕境，無視拼命求饒的大夫人，眾人齊上給了大夫人致命一擊。

鈴屋什造的戰鬥能力分析

［ 特　別　紀　錄　事　項 ］ NOTICES

什造年幼時被大夫人「飼養」著，被迫從事殘虐殺人的「解體師」工作。再加上他自幼受到虐待，因此欠缺一般人的常識與道德觀念。此外，什造的本名是玲，但是什造加入CCG時，卻選擇了大夫人幫他取的名字作為本名。

與溫和的父親截然不同的冷酷男人，S2班的智囊・和修政

●不惜犧牲成員性命的搜查方針令人畏懼

和修政是隸屬對策 II 課的搜查官，同時也是 CCG 總局長・吉時的兒子、總議長・常吉的孫子。18 歲就進入德國喰種搜查官學校深造的菁英，畢業後分發至德國 CCG I 課，活躍於喰種搜查最前線。

對消滅喰種一族「羅瑟瓦特家」的作戰有很大的貢獻（〈:re〉第14話）。不同於溫和的父親吉時，政徹底遵奉理性，更是個成果至上主義者。S2班在 CCG 中專門負責組織戰，以及下達作戰計畫指令。

身為S2班的領導者，政總是無情地利用搜查官，**為了獲得豐功偉業，不知道犧牲了多少搜查官的性命。**政擔任人類買賣的拍賣會掃蕩戰指揮官時，由於順利驅逐了包括大夫人在內的大量喰種，晉升特等搜查官。然而拜這項功勞所賜，眾多搜查官也因此失去了生命（〈:re〉第

31話）。昆克斯班的透也曾被下令要單獨潛入拍賣會，後來甚至和申請同行的什造在會場失散，因而捲入危險當中（〈:re〉第14話）。

政對於自己是協助開創日本喰種對策的和修家後代為榮，以自己的血統為傲，徹底信奉「和修至上主義」（〈:re〉第14話）。因此傳出了他與負責昆克斯班、積極開發新生力軍的父親反目成仇的傳聞。

政也曾經向同事丸手吐露：

「現在的局長沒有能力討伐青桐……我是說『現在的局長』。」（〈:re〉第34話）

和修家的男性，目前名字裡沒有吉字的只有政而已。 或許這代表他與父親有什麼血緣上的祕密，因此造成和修政的心結，導致他成為極端的「和修至上主義者」，藉此反抗父親。目前還不知道政會不會繼父親之後接任 CCG 局長，然而**他身為和修家成員，又是重要作戰總指揮 S2 班的領導者，的確擁有毋庸置疑的強烈存在感。** 在之後的故事當中，是否會繼續揭露他跟和修家之間的過去呢？

以超乎想像的戰鬥力引導CCG的天才搜查官・有馬貴將

◉知曉「金木」末路與「琲世」誕生的男人

有馬貴將沒有經過學院教育，就破格升遷三等搜查官，開始了搜查官生涯，並且年僅22歲就成為當時最年輕的特等搜查官，可說是CCG不世出的天才（〈:re〉第32話）。

有馬任職二等搜查官之時，就擊退了SSS級喰種獨眼梟，一戰成名（前作第69話）。當時他將特等搜查官使用的昆克操縱得游刃有餘，與獨眼梟戰得不分上下，最終擊退了獨眼梟。實際上，若要順利操縱昆克，必須經過長時間的訓練，有馬卻同時操縱著第一次接觸，而且不只一把的昆克，打倒了SSS級喰種。擁有這種簡直是不同次元戰鬥能力的有馬，因此被稱作「CCG的死神」，令喰種聞風喪膽（〈:re〉第31話）。

有馬是在兩年前的梟討伐戰中，令金木身負瀕死重傷，並奪取他記憶的人。獲得金木所有權的有馬，用了某種方法讓他以佐佐木琲世的人格甦醒（前作第143話）。為此，可以預期琲世將會對自己的存在感到苦惱，而站在CCG立場，原本應該和琲世保持距離的有馬，卻和琲世相當的親近（〈re〉第8話）。

此外，有馬在前作尾聲時也做出許多難以解釋的行為。干支等「青桐樹」的喰種如果要抵達「安定區」，一定得經過地下通路中的「V14」地點，然而守在那裡的有馬，為何沒有遇見他們？從現場狀況看來，只能說是有馬放「青桐樹」逃走了。如果他真的做出這種事，又為何要這麼做呢？

有馬沉默寡言，至今還無法得知他的真實面貌，是個充滿謎團的人物。不過，能夠同時參與金木的死亡與琲世誕生之人，在CCG和喰種之中也唯獨有馬。若是能進一步了解他行動或發言的意義，應該就能夠解開圍繞在琲世身上的諸多謎團。

追捕喰種集團「薔薇」的特等搜查官・宇井郡

●宇井已察覺有馬與「珀世」的存在有所關聯？

隸屬有馬班的搜查官宇井郡，有著一頭如女性般的長髮以及柔和的臉蛋，乍看之下給人不太可靠的印象，沒想到卻是在**準特等時代就獲許參加特等搜查官會議，並授予4區指揮權的CCG新星**（前作第118話）。

實戰方面也表現優異，在梟討伐戰中，奇襲SSS級喰種獨眼梟時，是在場搜查官中唯一避開獨眼梟攻擊，並且即時應戰的人（前作第136話）。當時他的昆克「垂冰」雖然遭到破壞，他卻即時拿起法寺掉落的「赤舌」，在援軍來臨前持續和梟奮戰，那是唯有身經百戰者才擁有的沉著冷靜及判斷力（前作第138話）。

拍賣會掃蕩戰後，晉升為S1班班長的宇井，成為「薔薇」作戰的

東京喰種:re 最終研究 Q's 極祕搜查報告

指揮官，聯合昆克斯班與木嶋班，展開了共同搜查行動（〈:re〉第34話）。他在琲世提出「面具作戰」（讓昆克斯裝扮成喰種，潛入目標內部的作戰）時，駁回了琲世的提案（〈:re〉第38話）。而在富良質疑他是否不願意讓琲世立功時，宇井答道：

「他……太危險了。佐佐木是……『喰種』。」（〈:re〉第38話）

宇井在隸屬有馬班的時期，曾經見過琲世突破極限使用赫子，最終暴走的場面。上司有馬雖然立刻讓琲世鎮靜下來，但當時有馬臉上異樣的神情，仍然留在宇井心中。儘管最終決議實行「面具作戰」，宇井仍感到恐懼不安：「要是讓你們繼續立功下去……我認為很危險……」（〈:re〉第42話）當時宇井的心中，應該浮現了當初有馬的模樣吧。然而，這種毫無道理的預感只能壓抑在心裡，一切都需要以任務為優先。之前宇井在看到有馬的表情時，是否已經察覺到琲世與半喰種之間的關聯性呢？隨著「薔薇」作戰的展開，宇井或許能夠知曉自己的預感到底有什麼意義。

遺傳自父親・嚴的戰鬥能力，伊東班的新銳・黑磐武臣

●發揮於拍賣會掃蕩戰中的「特等基因」

二等搜查官・黑磐武臣隸屬伊東班，父親是於「安定區」討伐戰中失去左手的黑磐嚴特等。武臣一雙圓而大的眼睛、粗眉毛等特徵都和父親嚴十分相像，而且同樣也沉默寡言。不僅外貌及敬業精神，連戰鬥能力也遺傳了父親。當琲世暴走之時，武臣對上擁有SS級喰種力量的琲世，斬斷了他的赫子（〈:re〉第7話）；拍賣會掃蕩戰中，他徒手扭斷「小丑」成員・巨漢喰種剛缽的脖子。如同上司伊東所言，徹底發揮了「特等的基因」（〈:re〉第7話）。拍賣會掃蕩戰後，武臣因功績由二等搜查官晉升一等搜查官。通常一等搜查官的平均就任年齡為27歲，19歲的武臣能夠升任一等可謂飛黃騰達。但是他並沒有因此而驕傲，對身邊的同事依舊保持謙卑的態度。再者，他對於昆克

斯與半喰種的琲世也毫無偏見，雖然是為了任務才出手，事後卻仍向被自己傷害的長官琲世道歉。品行端正又身先士卒的作風，**武臣可說是喰種搜查官的理想楷模。**

武臣的個性誠實正直，備受夥伴喜愛、依賴，不過還是有人討厭他，那就是昆克斯班的前班長・瓜江。瓜江的父親曾任特等搜查官，為了保護部下而殉職。而**瓜江父親捨命守護的部下當中，也包括了武臣的父親・巖。**瓜江怨恨巖「**對父親見死不救**」，而這份恨意同時也投注於身為兒子的武臣身上。瓜江單方面視武臣為勁敵，不過對於瓜江的敵意，武臣卻毫無感知般地照單全收。或許，其實武臣相當明白瓜江的心情，**認為若藉由憎恨自己跟巖，能夠讓瓜江的心裡稍微好過一些，那麼被怨恨也無所謂。**

目前，武臣隸屬的伊東班，正參與薔薇（月山家）的搜查。由於青桐樹與月山家的關係相當深遠，這場戰役可能會變得相當激烈。說不定武臣會在這次的任務中立下大功，不久便會晉升至和父親一樣的特等地位。

於激戰尾聲失去蹤影的好漢——

亞門鋼太朗，有復活的機會嗎？

◉亞門在與金木的激鬥中所找到的「答案」是？

亞門鋼太朗是第一位和金木對戰的 CCG 搜查官，自此之後兩人彷彿命運的對手般，亞門又多次與金木交手。在數次的戰鬥之中，亞門接觸了陷於人類與喰種的夾縫間、掙扎求生的金木，而他那強烈的正義感與憎恨喰種的心情，則因此逐漸產生變化。亞門之所以會如此，一切都源於兒時的心靈創傷。他自幼小便由喰種**多納特‧波爾波拉扶養**，在其他小孩都被一一吃掉時，不知為何只有亞門倖存。為了得到解答，在嘉納宅邸地下室和金木二次交戰時，亞門不禁問了曾在第一次戰鬥中對他手下留情的金木：**「為什麼沒有殺掉我？我原以為**

……放我一條生路的你應該會知道些什麼！」（前作第106話）

儘管沒有直接得到回答，但金木當時拒絕成為「純粹的喰種」，

他說著「我已經……不想再吃了……」（前作第106話）的痛苦模樣，似乎讓亞門有所感觸。因此在第三次戰鬥，也就是「安定區」討伐戰中，亞門已經絲毫沒有想要「驅逐」負傷金木的想法了。

從亞門特地告訴金木自己打算生擒他：「……我要把你送進庫克利亞。」（前作第133話）以及在激戰當中，心裡想著「千萬別死」（前作第133話）等處，可以看出亞門不打算殺死金木。而當兩人戰鬥到了最激烈之際，為了給金木致命一擊，亞門也付出失去右手且瀕死的代價。在這過程中，亞門對前來救援的瀧澤說道：「我要是死在這裡，『那傢伙』就會變成殺人凶手……」（前作第141話），可以見得他對金木著實關切。這正是「眼罩喰種」對亞門來說，具有重要意義存在的證明。

● 亞門和曉建築在跨越過去陰影之上的「關係」

亞門最初的搭檔是真戶吳緒。不過在亞門初次遭遇金木、與他對戰纏鬥之時，真戶在董香和雛實聯合出擊下，喪失了性命。此後亞門

的新搭檔就變成真戶的女兒曉。然而他既不懂得如何對待人生第一位部下，同時也懷抱無法拯救真戶的罪惡感，再加上曉桀驁不馴的態度，使得兩人相遇之初的關係，實在稱不上良好。

但是在亞門第一次邀請曉去吃晚餐的那天晚上，一杯酒下肚就爛醉如泥的曉，開始指責亞門在真戶被殺時沒有伸出援手，以及在嘉納的地下室不願追殺金木的行為，並對亞門說：**「我最討厭的，就是你。」**（前作第110話）對此，亞門承認了自己的過錯，並真誠的凝視著曉說道：**「不管發生什麼事，我都要守護我敬重的上司所珍惜的人。」**（前作第110話）

接著，當亞門把曉送回家後，打算離開之時曉卻對亞門說：**「不要走。」**（前作第111話）雖然說曉可能只是因為酒醉才把亞門誤認為父親，這卻是她初次在亞門面前展現出「脆弱」的一面，兩人的關係也從那天開始產生變化。「安定區」討伐戰前，兩人一同前去真戶的墓地祭拜，正擔心曉或許是在勉強自己的亞門，一不留神還差點被曉吻了（前作第124話）。

兩人超越過去的種種，終於確認彼此擁有比工作夥伴更深的關係

與羈絆。但是在「安定區」討伐戰之後，亞門卻從曉的面前失去了蹤影。

●在〈:re〉登場的「謎樣喰種」是亞門嗎？

在〈:re〉中，亞門也沒有出現在同樣晉升為上等搜查官的曉與琲世面前。不過就像是代替亞門般，一名看不清楚臉，卻擁有**與亞門相似身影的謎樣男子**，在這時登場了。

他第一次登場是在〈:re〉第12話尾聲。當琲世在庫克利亞與多納特會面時，從多納特口中得知他個人對**「某個喰種」**很有興趣。他甚至對琲世說那個喰種，可能是**「打開你那扇記憶門扉的一把鑰匙」**。

而後，這個男人也在〈:re〉第31話中，以全身披著斗篷的模樣登場，手上還握著疑似亞門過去使用的昆克「堂島」般的武器。〈:re〉第41話時，更現身在被**「青桐樹」**喰種・**死堤**襲擊的才子面前，救了她一命。這名男子的真實身分究竟是不是亞門，目前仍然是謎。不過可以肯定的是，他必定會以某種形式參與未來故事的進展。

成為「青桐樹」幹部而成長，溫柔的喰種少女‧笛口雛實

◉不斷思慕著三年前消失的「大哥哥」

前作《東京喰種》中，與母親相依為命的喰種少女‧雛實，在CCG搜查官真戶驅逐她的母親之後，淪為了孤兒（前作第15話）。

無法獨自狩獵人類的她，在母親死後受到「安定區」的庇護。然而，當她看到與喰種組織「青桐樹」激戰後、彷彿變了個人的金木，便決定與他同進退。

在前作已有提及，**雖實隱藏著對喰種而言非常珍奇的能力**。她繼承了父親的鱗赫和母親的甲赫（前作第27話），並且還能活用自身優於其他喰種的視力與聽力，支援夥伴的戰鬥。同時，**她溫柔、純潔的性格，也撫慰了金木深受傷害的心靈。**

PROFILE of HINAMI FUEGUCHI

姓名 NAME	**笛口雛實**

等級 RATE	未定	隸屬 AFFILIATION	青桐樹

性別 SEXUAL	女性

生　日（年齡） BIRTHDAY	5月21日（15歲以上）

血型 BLOODTYPE	AB型	身高／體重 BODYSIZE	148cm／40kg

面具 MASK	從額頭蓋到鼻子的半罩式面具

赫子 REDCHILD	鱗赫、甲赫

興趣 HOBBY	讀書

[罪 行]
CRIMINAL ACT

●殺害真戶吳緒上等搜查官

在 20 區的重原小學附近，砍傷真戶上等搜查官的右手、左腳、頸部，將其殺害。SS 級喰種「兔子」則是共犯。

●擔任人類拍賣會的護衛

在 SS 級喰種「大夫人」所主辦的拍賣會中，擔任「大夫人」及其他出席者的護衛。

笛口雛實的戰鬥能力分析

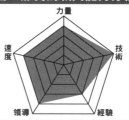

（雷達圖：力量、技術、經驗、領導、速度）

[特 別 紀 錄 事 項]
NOTICES

雛實隸屬生性好戰的喰種組織「青桐樹」，從十幾歲開始便在青桐樹內擔任幹部，組織裡的人稱她為「四目大人」。在諜報工作上發揮了她的聽覺辨音能力，並在人類拍賣會指揮配置護衛隊。之後介入「貓頭鷹」（暫定SS級）與佐佐木一等搜查官的戰鬥中，一時之間，似乎一直護衛著佐佐木一等（被米林三等目擊）。從她殺害真戶吳緒上等、與「貓頭鷹」鬥得難分高下看來，她似乎隱藏著高強的戰鬥能力。在被關進監獄後，對筆錄等調查都相當順從。

◉給了琲世面對「金木」的契機

「安定區」毀滅於 CCG 的作戰計畫，金木銷聲匿跡三年後，雛實於《東京喰種:re》再度登場，並且有了巨大的轉變。

在〈:re〉第 4 話正式登場的她，**變成了「青桐樹」的一員**。從她毫無懼色地傳達組織訊息給凶惡喰種 Torso 的場面中，已經看不出三年前那怕生又稚弱的模樣。她更利用自身的超群聽覺，同時解析好幾個人類對話的竊聽錄音檔。雛實**比前作時期更精進的聽覺能力，儼然成為了組織的重要資產**（〈:re〉第 15 話）。

在僅供喰種參加的人類拍賣會舉行之際，雛實和絢都一同前往會場，並擔任拍賣會主辦人大夫人的護衛。遭遇 CCG 突襲後，她為了讓出席者逃脫，開始對護衛隊下達指令。沒想到，這時她卻遇見正被瀧澤痛揍的 **CCG 搜查官佐佐木琲世。雛實深信他就是三年前失蹤的金木**，於是放棄了指揮任務，轉而介入這兩人的戰鬥（〈:re〉第 29 話）。

雛實：「如果這是他的靈魂，唯一的容身之處——我就要——保護這個人。再也不會讓他孤軍奮戰。」

（〈:re〉第30話）

下定決心的雛實，操縱著自己的兩種赫子，保護與瀧澤對戰而負傷的琲世。儘管被瀧澤更強大的招數逼入劣勢，雛實捨身般的舉動，則給了琲世一個契機，使琲世得以面對沉睡於他體內的金木。「能夠讓妳這麼護著，金木……一定是個很棒的人吧……」（〈:re〉第30話）

如此自言自語的琲世，與潛意識中的金木面對面，接受了他的力量，進而擊退瀧澤（〈:re〉第31話）。

在那之後，雛實被有馬班包圍，且做好了戰死的心理準備，然而琲世則接管了她的所有權，使她倖免於難。之後她被關進庫克利亞，每天接受琲世的調查。雛實雖然能夠理解「佐佐木先生就是佐佐木先生」（〈:re〉第33話），卻還是無法遏止自己深切地想念琲世體內親切的「大哥哥」，因此相當苦惱。

情報提供者「神父」——
多納特・波爾波拉

◉提供喰種相關情報給親愛的「兒子」

多納特・波爾波拉是監禁在23區喰種收容所「庫克利亞」的SS級喰種，CCG內部稱他為「神父」。正如其名，多納特過去經營過天主教孤兒院，但他以殘虐的方式殺害無所依靠的孤兒，並生食他們的肉。當中只有亞門始終被留在他身邊，沒有遭到毒手。

多納特成為階下囚後，藉由喰種情報提供者的身分得以保住性命。而負責偵訊他的人，則非「得到情報的可能性比較高」（前作第83話）的義子亞門莫屬。對照亞門心懷憎恨卻又不得不執行任務，多納特面對故意對父親顯露出厭惡的亞門，卻絲毫沒有表現出想吃他的態度，反而無意間透露情報給他。表達方式雖然相當迂迴，卻仍能看見多納特對亞門的「愛」。

●告訴琲世「某個喰種」可能會左右他的未來

在〈:re〉當中，多納特依舊被監禁於庫克利亞，只不過負責偵訊他的人，由失蹤的亞門變成琲世。

多納特對於偵訊者從「兒子」變成了「外人」，並沒有表現出不滿，仍毫不吝嗇地把 Torso 的真實身分有可能是計程車司機的情報提供給琲世。此外，他更從琲世的表情中，看出琲世對過去「記憶」的心結。還進一步地將自己深感興趣、「或許是打開你那扇記憶門扉的一把鑰匙」（〈:re〉第12話）的「某個喰種」消息，告訴了琲世。這個建言，顯然已超越情報提供者應有的分際。

對此，琲世也表示：「多納特先生替我釐清思緒，幫了我很大的忙。」（〈:re〉第12話）在這句話背後，或許也包含了對琲世看到，若對 CCG 沒有利用價值就會被廢棄的多納特後，將他和「一個勁地往散落在眼前的自我存在價值飛撲過去」（〈:re〉第12話）的自己重疊的心情。

別名「割除師」的前偵訊官—

準特等・木嶋式

● 連捜查官夥伴也嫌惡的拷問嗜好

木嶋式有著「割除師木嶋」的別名，是偵訊官出身的搜查官。這個別名，源自於他在拷問喰種時，喜歡割下喰種部分身體的嗜好。目前參與的「薔薇」搜查中，他也曾割斷被俘虜的喰種舌頭。這種超乎常軌的舉動，也令局內頗為困擾。薔薇搜查小組的領導者宇井，私底下甚至稱他為「瘋子」（〈∧:re〉第39話），對他頗為嫌惡。

關於他的戰鬥力，目前還沒有明確的描繪。不過以準特等的地位而言，可以肯定普通的喰種已經不是他的對手。木嶋在拷問後，總會習慣露出自己的臉給受刑者看，這促使他必定會成為月山家復仇的對象。或許未來在木嶋和月山家的戰鬥中，能夠見證他的實力。

東京喰種:re 最終研究
毘克斯 Q'S極祕搜查報告

曾參與「梟討伐戰」、出身S3班的實力派・伊丙入

◉因憧憬有馬而對琲世抱持競爭意識

入——伊丙入，出身有馬班，現在是隸屬S1班的上等搜查官。身為曾經參與兩年前梟討伐戰的搜查官，入在「薔薇」的戰鬥中，擊敗了為首的松前，表現相當傑出。被木嶋奪走捕獲薔薇的功績時，曾經說出「原本還想說，終於可以得到有馬先生的誇獎了……」（〈re〉第36話）這樣的話，可以看出她非常仰慕過去的長官有馬。因此，對於受到有馬喜愛的琲世，似乎也抱持著強烈的競爭意識。以前的她和瓜江一樣，比起夥伴的安全，更重視自己的功績，屬於自我中心型的人，不過和其他班的成員仍有著良好的關係。在搜查薔薇的過程中，身為搜查官前輩的她，也在尚未成熟的昆克斯班背後，給了相當多的幫助。

我就要——
保護這個人，
讓他孤軍奮戰。再也不會

——雛實

（〈:re〉第30話）

雛實阻擋夥伴瀧澤的攻擊，搭救了琲世。她認為如果金木的靈魂真的活在琲世的體內，那麼她希望能藉由守護琲世，來拯救過去的金木。

第3章

組織之謎①CCG

由半喰種組成的昆克斯班,
以及由「死神」有馬率領的「S3」班等,
徹底預測各搜查班的未來發展!!

東京喰種:re 最終研究
昆克斯 Q'S極祕搜查報告

逼近組織與派系之謎，唯一的喰種對策機關・CCG

◉與喰種持續交戰了一世紀多的組織

唯一能對抗人類之敵喰種的組織——CCG（正式名稱為「喰種對策局」）。以**和修一族**為中心，從古至今皆以消滅喰種作為營生，於1890年經由國家成立（※1）。當中最高統帥的**總議長**，目前仍舊由和修一族世襲。

總議長之下，還有稱為**總局長**（※2）此一重要支柱，再下層是負責指揮大規模作戰的**對策II課**，以及進行一般喰種搜查的**對策I課**。只有指揮能力高的菁英能被分派至對策II課（※3），大部分的搜查官都隸屬於I課。

搜查官從最高等的**特等搜查官**開始，分為**準特等**、**上等**、**一等**、**二等**、**三等**，共六個階級。上等以上的搜查官被稱為**上級搜查官**，負

責指揮各搜查班。搜查官的晉升制度是依據驅逐的喰種數量、任務的難度而定。在完全以實力決勝負的制度下，有到了退休年齡還無法升為上級搜查官的人，也有像有馬或什造那樣，20歲前半就晉升特等的人物。

各搜查班以班長的姓氏命名，例如平子班、伊東班等，但也有例外以字母S命名的1～3班。S1、S2班，根據所屬搜查官的階級與實績，被認為是**對策Ⅰ、Ⅱ課底下的菁英班**。唯有**S3班**與眾不同，主要任務是負責調查東京23區地下的巨大空洞，通稱為**24區**的地方。由於班長是最強搜查官·有馬貴將，因此一般不稱呼正式名稱，而是直接稱為**有馬班**。

CCG當中，還有負責開發昆克等對抗喰種的兵器之實驗室，以及負責培養未來喰種搜查官的學院等機構。所有成員都以驅逐世上所有喰種為目標，日夜在自己的崗位奮鬥不懈。

◉最高階的特等搜查官急遽增加，這代表了什麼？

喰種搜查官的最高階級——特等搜查官，是同時擁有能與高等級喰種周旋的戰鬥技術，以及強韌精神力，能以一擋百的超級強者。在前作中登場的人物為：**有馬貴將、丸手齋、黑磐巖、篠原幸紀、田中丸望元、安浦清子、灰崎深目**等七名特等搜查官。其中，篠原在與青桐樹最高幹部‧千支的戰鬥中，身負重傷不幸成為植物人，因此卸下特等職位。

在〈:re〉中，前作時期還是準特等的**法寺項介**和**宇井郡**兩人成為了新任特等。此外，在拍賣會掃蕩戰中立下功勞的鈴屋什造與和修政也晉升特等（〈:re〉第32話）。目前，特等搜查官共有十名，然而，這單純只是優秀搜查官增加而已嗎？

在拍賣會掃蕩戰的頒獎典禮上，曉對�börse世說：

082

東京喰種:re 最終研究
昆克斯 QS極祕搜查報告

「現在一天到晚都在激戰，要立功很容易。」（〈:re〉第32話）

似乎正說明了以自己的少齡便能晉升準特等的理由。那麼為什麼持續地激戰會更容易立下功績呢？有可能是CCG面對青桐樹，在人數上佔了劣勢，許多時候不得不一人面對大量的敵人，因此能打倒更多的喰種。當然，能活著打倒敵人確實能立下功勞，但相反地，被殺害的可能性也因此提高了不少。

此外，戰敗氣息濃厚的國家中，反而會誕生更多英雄。這是為了提高己方的戰鬥意志，挽回頹勢的政治考量。CCG對青桐樹的戰爭已經處於劣勢，拍賣會掃蕩戰的勝利，或許是大敗中僅存的一勝。確實，不管驅逐了多少SS級喰種，以什造或政這樣20多歲的年輕人來說，要成為特等還言之過早。不過22歲的什造，和有馬在同一個年齡就任特等，這並非偶然，而是為了樹立「自有馬以來又一越級晉升」的英雄，藉此鼓舞局內成員，其實是CCG上層的政治策略也說不定。

● 由於派系鬥爭，使得 CCG 內部分崩離析?!

政藉由領導拍賣會掃蕩戰走向勝利，終於獲得期盼已久的特等搜查官地位。然而，這並非和修政野心的終點。他對同樣也是特等搜查官、對策 II 課領導者的丸手這麼說：

「現在的局長沒有能力討伐青桐……我是說『現在的局長』。」（〈:re〉第 34 話）

政批判現任總局長的父親・吉時的同時，也隱含著總有一天要成為局長，掌管 CCG 的野心。丸手看著政轉身離去的背影心想：「要是讓政繼承 CCG 就糟了……」（〈:re〉第 34 話）因此對政又多了幾分戒心，更自言自語說道：

「你在德國學到的，是讓士兵『白白送死』吧……無意義的死亡，不會得到任何回報──」（〈:re〉第 34 話）

東京喰種:re 最終研究
昆克斯 Q's 極祕搜查報告

從這句話中，可以看出他對只求戰功、利用完部下即拋棄的政相當不滿。**為了終結CCG的世襲制，他打算阻止政擔任局長**，而贊同丸手想法的人，絕對不在少數。然而CCG長達一世紀以上，都由和修一族統治，局內的保守派為了想在和修身上分點好處，或許會擁立政當局長。在不遠的將來，**也許會演變成贊成CCG世襲派與反對派分裂，導致內部紛爭的局面。**

若真是如此，屆時造成了敵對局面，琲世與昆克斯班的立場又會如何呢？昆克斯計畫是現任局長·吉時，以及總議長常吉，為了訓練出**「超越有馬貴將的搜查官」**而啟動的。不滿父親的政，想必也不樂見這項計畫成功。也因此，若發生對立，琲世他們必然是站在反對世襲派那邊。但是，話還沒說完，否定昆克斯班的S1班班長宇井特等、下口上等，有可能投靠政。不久的將來，**CCG要面對的很有可能不是青桐樹，而是因反對世襲派＋支持昆克斯派VS支持世襲派＋反對昆克斯派的鬥爭而引發的分崩離析。**

體內植入赫包的
半喰種搜查官・昆克斯班

●拍賣會掃蕩戰表現亮眼，大幅提昇在 CCG 內的評價

　　昆克斯班是在 20 區梟討伐戰三年後新設的搜查官部隊。為了「訓練出超越有馬貴將的搜查官」（〈:re〉第 1 話），並且遵照和修吉時的指示，命令佐佐木琲世率領四名昆克斯搜查官進行任務。

　　昆克斯班的特徵是，除了琲世以外，所有成員都接受了昆克斯手術，是「體內藏有赫子的士兵」。改良昆克無法任意變形的缺點，操縱被比喻為「液狀肌肉」的赫子。獲得與喰種同樣高超體能的昆克斯們，在對抗勢力大增的「青桐樹」戰役中，成為備受期待的生力軍。

　　昆克斯班的運作在成立之初還不太順暢，無法展現出與期待相符的成果，因此被視為特異，眾人皆敬而遠之（〈:re〉第 1 話）。不過

在喰種的人類拍賣會掃蕩戰中，終於獲得了提昇評價的契機。他們為了前置調查而潛入胡桃鉗出沒的餐廳，率先得到下回拍賣會的情報（〈:re〉第13話）。作戰開始後，討伐S級喰種・胡桃鉗（〈:re〉第28話），並鎮壓了逃往地下大倉庫的大量喰種（〈:re〉第30話），因而立下大功，被視為極具作戰價值的隊伍。然而，CCG中仍舊有下口或宇井這樣，因為討厭琲世而對昆克斯抱有戒心的人在。未來昆克斯班如果持續表現突出，他們之間的摩擦恐怕也會隨之增加。或許更會出現利用「當他的赫子失控，在萬不得已的情況下，得將他視為『喰種』加以驅逐」（〈:re〉第7話）這條規則，藉故琲世失控來處分他的人也說不定。

Q's（昆克斯）班

【指導負責人】佐佐木琲世
【班長】不知吟士
【成員】
瓜江久生、六月透、米林才子

作戰經歷

與喰種「大蛇」交戰
起初瓜江和不知試圖驅逐他卻失敗，後來靠琲世擊退了「大蛇」。

參與調查喰種「胡桃鉗」
全員潛入胡桃鉗出沒的餐廳，成功獲得「拍賣會」的情報。

參與拍賣會掃蕩戰
對於驅逐「胡桃鉗」、壓制地下倉庫的喰種、支援鈴屋班等皆有所貢獻。

參與搜查喰種集團「薔薇」
為了掌握目標全貌，昆克斯班打算裝扮成喰種潛入敵營。

因敬愛班長而團結的 13區負責隊伍・鈴屋班

◉ 未來很有可能被動員參與更危險的任務

鈴屋班是前作中相當活躍的鈴屋什造所率領的搜查小隊，負責在13區執行任務。鈴屋班集合了能一本正經說出「我也因為星體的搖動而便祕了」（〈:re〉第3集，卷頭彩色漫畫）這種奇妙發言的御影三幸，以及身材高大、面貌凶惡，性格卻與外貌不符，有點膽小的阿原半兵衛等等，充滿個人特色的成員。性格迥異的他們，卻在敬愛什造這點上達成高度共識，也因此能以完美的團隊合作，完成困難的任務。

拍賣會掃蕩戰中，除了什造與半兵衛以外的隊員，聯手驅逐了掃蕩戰的最大目標，同時也是扭曲什造人生的始作俑者，喰種大夫人（〈:re〉第30話）。為了不要讓什造為大夫人的惡毒發言傷心，半兵

衛輕輕地搗住了他的耳朵，這樣的動作，正顯示了隊員們對什造的敬愛。雖然方法有點超出常軌，但什造其實也相當用心在栽培部下，由此看來，鈴屋班上司與下屬間的關係，可說是相當良好。

此外，再從什造把當初從金木身上摸走的錢還給琲世這點來看，什造似乎知道佐佐木琲世就是失去記憶的金木（〈:re〉第9話）。由於兩人年紀相仿，私底下也頗為要好。因此鈴屋班的隊員，和琲世所率領的新設部隊・昆克斯班的交情也很不錯。在拍賣會掃蕩戰立下大功，令什造晉升為特等搜查官（〈:re〉第32話），可以想見**鈴屋班日後將會被指派更高危險的任務**。身為少數願意協助昆克斯班的隊伍，不禁希望他們能夠繼續活躍下去。

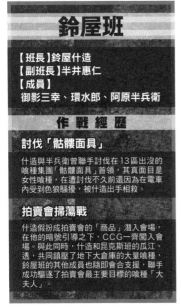

鈴屋班

【班長】鈴屋什造
【副班長】半井惠仁
【成員】
御影三幸、環水郎、阿原半兵衛

作戰經歷

討伐「骷髏面具」

什造與半兵衛曾聯手討伐在13區出沒的喰種集團「骷髏面具」首領，其真面目是女性喰種，在遭討伐不久前還因為在電車內受到色狼騷擾，被什造出手相救。

拍賣會掃蕩戰

什造假扮成拍賣會的「商品」潛入會場，在他的暗號引導之下，CCG一齊闖入會場。與此同時，什造和昆克斯班的瓜江、透，共同鎮壓了地下大倉庫的大量喰種，鈴屋班的其他成員也隨即會合支援，聯手成功驅逐了拍賣會最主要目標的喰種「大夫人」。

現場搜查的菁英團隊──宇井郡率領的S1班

●因為班長的決策，演變成與昆克斯對立的狀態？

CCG內部設有稱為S1～S3班的實行部隊，目前還不清楚他們具體的組織結構。與其他班不同，皆由特等搜查官直接指揮，從這點看來，可以想像他們是聚集了CCG精銳的菁英團隊。琲世曾說過：

「宇井先生的S1班，成員都相當優秀。」「……就憑S1班各個成員的能力，應該也能……」（〈:re〉第36話）等話，可見S1班至少是具有相當多實戰功績的部隊，這點應該無庸置疑。

S1班由特等搜查官宇井郡擔任班長，其他成員還有宇井的夥伴入、經驗豐富的富良等人。在S1班的指揮下，接受指派調查喰種集團「薔薇」的琲世，向宇井提出了假扮成喰種、潛入喰種世界的建議（〈:re〉第38話）。但是被宇井駁斥：「假扮成喰種，別人會懷疑搜

查官的品格。」「失去正確的判斷力，何以伸張正義？」（〈:re〉第38話）然而，這只是宇井的場面話，他心裡真正的想法是不願意讓珆世立下功勞。這個想法不僅被富良戳破（〈:re〉第38話），實際上，宇井本人也曾心想：「要是讓你們繼續立功下去⋯⋯我認為很危險⋯⋯」（〈:re〉第42話）

宇井的個性**非常小心謹慎**，在前作與獨眼梟對戰時，即便表面上桀驁不遜、果敢迎戰，嘴上卻說著：「我這個人可沒什麼膽子啊！」（前作第136話）對於前述中珆世的提案也一樣，雖然知道它有用，卻不能忽視其中的危險性而無法打從心底贊成。如果任務中珆世「暴走」，宇井判斷珆世對CCG而言是危險分子的話，**S1班勢必會和昆克斯成為敵對關係。**

然而，〈:re〉第38話的回想畫面中，宇井看著前往壓制珆世的有馬，眼神顯得相當憂傷。宇井會這麼否定珆世，原因有可能是**嫉妒珆世總是受到有馬特別的照顧也說不定。**

由智囊——和修政統領的頭腦派團隊・S2班

◉升遷為特等的政，今後的行動是？

充滿精銳的S1～S3班中，S2班是個圍繞許多謎團的團隊。劇情發展至〈:re〉第42話時，已確認身分的隊員只有**和修政**一人，主要任務則是與S3班共同制定剿滅「青桐樹」的作戰策略。在針對大夫人的拍賣會掃蕩戰中，雖然和昆克斯班、鈴屋班共同作戰，實際上卻沒有看到S2班明顯的戰果。

S2班中目前唯一能夠確認身分的成員政，被稱為「S2班的智囊」（〈:re〉第14話），如果這代表他是班長，S2班便是遵照他的指令行動。同時，S2班的成員，也很有可能是選拔自政所屬的對策II課（〈:re〉第12話）。**說不定是由於很少有直接戰鬥的機會，因此在拍**

對策II課負責組織戰的作戰計畫與發號施令，是CCG的智囊所在

東京喰種：re 最終研究
昆克斯 S極祕搜查報告

賣會掃蕩戰中，才會不怎麼顯眼。

再者，S2班的核心人物政，更被視為有意角逐CCG局長寶座。經歷拍賣會掃蕩戰而晉升特等的政，曾向同為II課的丸手特等表明了他的意圖：

「現在的局長沒有能力討伐青桐……我是說『現在的局長』。」（〈:re〉第34話）

對此，丸手心想：

「CCG的世襲制度，我認為差不多要劃下句點了（中略）要是讓政繼承CCG就糟了……」（〈:re〉第34話）

政若想要榮登局長大位，首先必須以對策II課課長為目標，這麼一來，想必就得和現任II課課長丸手競爭了。

最強搜查官・有馬率領的S3班，其主要任務是？

◉只有強者的菁英部隊

有馬目前率領的隊伍是**S3班，主要負責討伐24區喰種**。24區，是殺害曉的母親・微準特等，以及瓜江的父親・瓜江特等的**獨眼梟（千支）出沒的危險地區**。要分配到這裡執行任務，至少需具備能**擊退S級喰種的實力**，這也是立志手刃殺父仇人的瓜江焦躁的原因。

瓜江：「**我要趕緊升遷，到『S3班』那裡去。**」（〈:re〉第2話）

拍賣會掃蕩戰結束後，長期在S3班擔任有馬助手的宇井被調到S1班，為了補足人手，於是將率領搜查班經驗豐富的平子上等調進S3班。

平子曾和有馬搭檔過六年，部下伊東形容平子上等…

「局裡大概也只有丈先生跟得上有馬先生的腳步吧。」

（〈:re〉第36話）

誠如伊東所述，平子是能夠迅速判斷出有馬的超人行為，並配合他行動的人。此外，平子的階級雖然只是上等，但他卻接管了由準特等率領、在大蛇搜索中全滅的部隊，持續進行任務。由此可見，他在高層心目中也具有相當的實力。能夠完美配合有馬，加上凌駕準特等的戰鬥能力，使他被拔擢至S3班。

此外，在〈:re〉第31話中，法寺也加入了S3班。現役最強搜查官的有馬，加上因給予獨眼梟（芳村）致命傷而晉升特等的法寺，還有被認為實力凌駕準特等的平子，一同組成了S3班的超堅強陣容。這股力量，應該能在CCG對戰青桐樹及小丑等強大喰種集團時，帶來相當的幫助。

伊東接管平子班後開始活動，與昆克斯班友好的伊東班

拍賣會掃蕩戰後，CCG內頒布多項人事命令，平子上等調到S3班（有馬班）也是其中一項（〈:re〉第36話）。而他原先率領的部隊，則交由部下伊東倉元一等搜查官接掌，以伊東之名行動。

伊東在前作尾聲的梟討伐戰中初次登場，當時和長官平子、鉢川準特等一起迎戰SS級喰種·黑狗，黑狗甚至說明他的「應變能力高」（前作第132話），戰鬥力也相當高強。而且在平子班時期，搜查「S級以上」喰種大蛇的過程中，也以晉升上等搜查官為目標（〈:re〉第2話）。

伊東其實在昆克斯班還沒有展現出亮眼成績、於CCG內部處境尚艱難的階段，就和昆克斯班的導師佐佐木琲世頗為要好（〈:re〉

第2話）此外，**在琲世和大蛇交戰而失控之際，從伊東毫不猶豫地攻擊琲世，令他鎮靜下來**的表現來看，即便是關係相當密切的對象，他也能根據現場情況，做出正確的處置，是相當具有專業意識的搜查官（〈:re〉第7話）。琲世也能夠理解他的作法，雙方更建立起互相信賴的友好關係。此外，在平子班時期就與**伊東是同事的隊員黑磐武臣也相當尊敬琲世**（〈:re〉第9話）。儘管還不清楚其他隊員的態度，但整體來說，**伊東班可說是對昆克斯班相當友善的部隊。**

伊東班在**新任務「薔薇」搜索行動中，和昆克斯班合作調查敵人動向。**對於琲世提出的潛入調查計畫「面具作戰」，伊東班以「**真有趣**」（〈:re〉第42話）為由**投下了贊成票。**若能得到伊東班的協助，「面具作戰」成功的可能性想必能提高不少。

伊東班

【班長】伊東倉元
【副班長】道端信二
【成員】
黑磐武臣、梅野雅巳、根津安人

作戰經歷

參與「薔薇」作戰

和S1班、木嶋班、下口班、富良班，以及昆克斯班共同參與「薔薇」作戰搜查行動。當表決是否採納昆克斯班的琲世所提議之「面具作戰」時，伊東和道端雙雙投了贊成票。

拍賣會掃蕩戰中除了副班長以外全軍覆沒的大芝班

◉唯一倖存的副班長會組織新的隊伍嗎？

參與拍賣會掃蕩戰的大芝班，在和S級喰種・胡桃鉗交戰過程中

全軍覆沒（〈:re〉第23話）。

作戰開始後，收到往管理棟前進的指示，班長大芝亮汰便率領隊員一同前往目的地，並氣勢如虹地大喊：**「奪下監控室了！來找出那群夫人的藏身之處吧！」**（〈:re〉第22話）如果能夠占領監控室，就能掌握目標的位置，若順利完成任務的話，**也能增加討伐大夫人的功績**，為此大芝班相當努力。然而，他們卻遇上潛入管理棟的胡桃鉗，大芝的重要部位被踏爛，隊員田方被胡桃鉗從正面吞噬，慘遭滅班。大芝的重要部位被踏爛，隊員田方被胡桃鉗從正面吞噬，整個隊伍步上殘酷的末路（〈:re〉第23話）。

副班長林村直人於戰鬥中摔出窗戶墜樓，卻因此奇蹟般撿回一

命。他與昆克斯班的不知、才子重新前往管理棟，投入驅逐胡桃鉗的戰鬥（〈〈:re〉〉第28話）。**作戰指揮官和修政得知大芝班全滅後，立即指派林村重回戰場。**林村在現場雖然被夥伴們慘死的遺體絆倒，卻還是奮勇地**製造出攻擊機會給單獨迎戰敵人的不知。**

戰役中的英勇表現，使林村晉升上等搜查官（〈〈:re〉〉第32話）。目前他的具體動向尚不明，未來或許有可能獲得新部下，率領「**林村班」進行作戰。林村在先前和琲世已有一面之識**（〈〈:re〉〉第25話），**與不知並肩作戰時又目睹昆克斯的驚人力量，**他是否能在和昆克斯班共同搜查等契機中，**獲得使自己堅強、值得信賴的夥伴呢？**

大芝班

【班長】大芝亮汰
【副班長】林村直人
【成員】
田方繪里奈、其他２名成員

作戰經歷

拍賣會掃蕩戰

大芝班在作戰開始後，就從正面路線衝進會場，為了占領監控室，取得目標大夫人的位置情報，又繼續往管理棟前進，在此遭遇胡桃鉗，結果除了林村以外的所有成員，都慘遭胡桃鉗殺害。林村從管理棟墜樓，卻奇蹟地獲得救援，之後便與會場外的昆克斯班會合，和不知吟士、米林才子一起，再度回到管理棟，協助不知和米林成功驅逐了胡桃鉗。

東京喰種:re
名言集

我都⋯⋯
不曾怨恨過你。
這只是⋯⋯工作。

——鈴屋什造
（〈:re〉第30話）

什造制服過去虐待自己的大夫人後，淡淡地說出這句話，他將一切當作任務而顯得相當冷靜。然而，與什造相反，大夫人瘋狂地大喊著：「我從來就沒有愛過——」不過這些話已經傳不進什造耳裡了。

故事的軌跡

以描寫金木的戰鬥·前作《東京喰種》為開端，
探尋從「Torso」搜查到「薔薇」作戰的
《東京喰種 :re》故事軌跡。

東京喰種 :re 最終研究
昆克斯 Q'S 極祕搜查報告

遇見喰種利世後，金木的人生便遭逢巨變

● 在人類與喰種的夾縫中生存，諸般痛苦襲向金木

金木——金木研，曾經是個普通大學生，嗜好是讀書。然而平穩的人生，卻在遇見「喰種」後產生劇烈變化。

有一天，金木突然遭遇咖啡店「安定區」的常客，同時也是自己暗戀的女性・**利世**襲擊。她的真面目是被 CCG 稱為「**暴食狂**」的吃人怪物・喰種。不過當利世要吞食金木之際，卻被從高樓掉下的鋼筋砸中。利世和一旁身負瀕死重傷的金木，被送到**嘉納綜合醫院**，金木在手術室裡接受了利世器官的移植手術（前作第1話）。

出院後，金木的肉體產生巨大變化。左眼變成紅色，再也吃不下任何普通食物，反而對「人類」產生強大食慾，這一切都是**喰種的特徵**。

對自己身體的變化強烈感到不安的金木，偶然間得知「安定區」

店員董香也是喰種，在求助無援之下，決定前往咖啡店。雖然董香拒

絕幫忙，不過店長芳村卻和善地把金木接進店裡。然而金木無論如何

都吃不下芳村提供的人肉，身體唯一能夠接受的只有咖啡，漫長的飢

餓感持續折磨著金木。

　輾轉於人類與喰種夾縫的劇烈痛楚之中，金木認識了就讀同一所

大學的喰種・錦。彷彿挑釁般，錦計畫在金木面前捕食他的朋友英。

正被強烈飢餓感折磨的金木，難以承受錦的攻擊，意識朦朧間，他不

自覺地發動了與利世相同的赫子，擊敗了錦（前作第9話）。

　然而發動赫子後，金木卻無法克制地失控了，轉而想要捕食英。

　就在此時被董香所救，恢復意識時人已經在「安定區」。

　對於既非人類也非喰種、「半喰種」的自己，金木絕望哭著說：

「世上根本沒有我的容身之處。」芳村則安慰他，「你是唯一一個在

兩個世界中，都有容身之處的人」（皆出自前作第9話），並勸金木

留在安定區工作。

威脅到金木喰種生活的 CCG搜查官

前作第10話
～第14話

●在新的相遇中，金木對「喰種」的情感也產生變化……

開始在【安定區】上班後，**金木**除了學習店員的工作，也開始進行以喰種身分生存的【練習】。在吃人類食物的練習中，金木感到非常不安，他不知道自己是否能辦到像芳村那樣自然的假吃。芳村安慰他：**「只要好好練習，總有一天你也可以和朋友一起吃飯喔。」**（前作第10話）聽了這番話，金木便決定努力練習，期許自己有一天能夠像以前一樣，和英一起吃飯。

與此同時，金木也陸續認識了許多新的喰種：為了在喰種搜查官面前隱瞞身分，委託製作面具的**詩**；不願捕食人類而接受「安定區」援助的母親**涼子**，與她那因為讀書興趣而和金木感情要好的女兒**雛**

實；暗地為「安定區」工作，帶回自殺者屍體、負責「調度糧食」的

四方。透過與這些人交流，金木也逐漸融入了喰種的世界。

不論是在「安定區」工作或是高中生活，「不惜讓自己暴露在危

險之中，也要和人類交流」的董香（前作第11話），以及帶回屍體前

總是會合掌表示敬意的四方，都逐漸令金木改變看待喰種的想法。

然而好景不長，喰種搜查官亞門及真戶現身「安定區」所在的20

區。他們雖然懷疑涼子是喰種，卻苦惱於無法獲得確切的證據。但在

亞門「我們是正義，我們才是倫理」（搜查官）（前作第13話）的強硬搜查下，

總算掌握了涼子是喰種的決定性證據。

對此渾然不知的涼子，此時正向芳村表達自己也想要幫忙收集糧

食的意願：「我們也不能老是受『安定區』照顧……」（前作第14話）

然而她的想法，卻再也沒有實踐的機會，亞門與真戶現身於涼子母女

面前。

董香與金木 迎戰追擊雛實的「白鴿」

前作第15話～第29話

◉ 在對戰亞門之時，金木自身的使命覺醒了……

CCG搜查官現身於涼子與雛實母女倆面前，金木從脫逃而出的雛實口中得知她們被追殺，便匆忙趕到現場。然而在真戶瞬間就令涼子身首異處的壓倒性力量面前，金木唯一能做的，只有遮住雛實的雙眼，不要讓她看見眼前的慘狀（前作第15話）。

董香知道涼子被殺後，激憤地表示要向「白鴿」復仇，卻被四方與芳村以20區內其他喰種的安全為考量而勸退。然而難以接受的董香則戴上兔子面具，跑去殺了與驅逐涼子任務有關的20區搜查官草場，不過也在同時遭到真戶攻擊而負傷（前作第17話）。

金木身處涼子被害現場，卻毫無作為，因此飽受自責之苦。之後對著明明知道自己正在做不該做的事，卻堅持獨自戰鬥的董香說：

東京喰種:re 最終研究
昆克斯Q'S極祕搜查報告
106

「我已經受夠……無能為力的自己了」（前作第18話），請求董香教他赫子的使用方法。

同時，雛實從報紙得知董香殺害了搜查官，便暗自離開「安定區」，好不容易被董香找到，卻遭遇了真戶（前作第23話）。真戶利用涼子的部分遺體，吸引嗅覺極佳的雛實上鉤。

之後，真戶將涼子與其丈夫的赫子，現寶似地刻意在女兒雛實面前施展，利用諸多非人道手段追擊董香與雛實。不過後來遭到覺醒的雛實反擊，最後死於董香的奮力一擊（前作第28話）。

另一方面，收到真戶的聯繫趕往現場的亞門，遇上了戴面具的金木。亞門以強大的體能與對喰種的恨意為武器，徹底壓制金木。然而金木突然意識到自己是唯一能同時理解人類與喰種兩邊情感的人，**因而產生了想讓雙方和平相處的使命感**，於是拼死反擊，自己主動啃了亞門的肉後覺醒，將亞門逼入無法再戰鬥的絕境，卻沒有給予致命一擊。最後，亞門趕到了和真戶約好的碰面地點，在那裡看見尊敬上司的遺體，放聲痛哭，久久無法平復（前作第28話）。

執著於金木肉體的「美食家」喰種・月山

前作第30話〜第46話

◉錦與貴未的關係，是「喰種」與「人類」未來的寫照

金木與亞門一戰後，仍待在「安定區」一邊工作一邊訓練，過著平穩的日子。此時，被CCG及周圍的人稱為「美食家」，董香形容是「20區的麻煩人物」（前作第32話）——喰種・月山習現身「安定區」。對金木的「味道」感興趣的月山，之後也經常出現在金木面前。另一方面，金木與四方一同造訪位於14區的酒吧，在那裡認識了酒吧老闆——喰種・系璃，是四方與詩的舊識。系璃的職業特色是「收集各式各樣的情報」，她和金木提及人類與喰種混血的「獨眼梟」之存在，以及利世並非死於意外，而是被殺害的事實。此外，系璃也向金木提出要他去找身為常客的月山、刺探「喰種餐廳」的相關情

報，作為獲得更多情報的交換條件（前作第34話）。

為了取得情報，金木和月山一同造訪了「喰種餐廳」，不過中途卻遭月山欺騙，喰種們打算把金木作為「晚餐」而囚禁他。此時，陷入絕境的金木顯現出了「獨眼」，月山見狀便決定獨占金木，因此出面將他從喰種手中救了下來（前作第39話）。

後來，**貴未**前來拜訪金木。她是**錦**的戀人，是名人類。之前金木將錦從其他喰種的糾纏中解救出來時，曾和她有一面之緣。貴未很擔心得不到糧食、傷口遲遲難以恢復的錦，因此前來找金木商量，金木也答應她會幫忙想辦法。但就在這之後，貴未即遭到想引誘出金木的月山綁架（前作第40話）。

金木和錦一起前往月山所在的教會拯救貴未，月山雖然想要實現**「先讓金木吃了貴未，自己再吃了金木」**這樣脫離常軌的慾望，然而在董香的支援下，月山被眾人合力擊敗。後來，當董香打算將知道在場所有人皆是喰種的貴未滅口時，貴未看見董香的赫子後脫口說出了⋯⋯**「好美⋯⋯」**（前作第46話）最後，董香因貴未的稱讚而產生動搖，什麼也沒做就離開了現場。

展開行動的「青桐樹」與見到地獄而覺醒的金木

◉經歷連頭髮全都變白的苦難後，金木得到的是……

金木一行人擊敗月山的時候，11區也頻傳搜查官遭喰種殺害的事件。明白這一切都是喰種組織「青桐樹」所為的**芳村**，相當擔心他們將魔掌伸到金木身上（前作第51話）。正如芳村所料，**董香**的弟弟**絢都**，以及**妮可**、**壁虎**等「青桐樹」成員襲擊「**安定區**」，擄走了金木（前作第52話）。

金木被帶回「青桐樹」位於11區的藏身基地，在不受幹部**多田良**認同的情況下，金木和知道**利世**過去的**萬丈**一夥被關押，遭受奴隸般的待遇。然而，不願放棄的金木仍和萬丈他們試圖策劃逃亡，卻功敗垂成。被壁虎抓回去的金木，受到殘酷拷問，身心飽受折磨，**嚐到了地獄般的痛苦滋味，連頭髮都全部變白了**（前作第61話）。

金木在瀕臨極限的狀態下，**吞吃了出現在自己眼前的利世幻影而覺醒**。他變成了**赫者**，並擊倒壁虎，對著前來會合的萬丈說道：「**我會保護大家。**」萬丈聽了金木的話，不禁心想**「他的聲音是多麼堅強又哀傷啊」**（前作第67話）。此時為了拯救金木而潛入青桐樹基地的「安定區」成員，靠著**雛實**的優異聽覺，朝金木所在地前進，然而絢都卻阻擋在他們面前，徹底打倒了董香與錦。後來，絢都的攻擊被趕來的金木阻止，為了不讓董香傷心，金木揚言要把絢都**「打個半死」**，之後擊敗了他。激鬥進入尾聲，與董香以及「安定區」成員重逢的金木，卻對他們說**「我不回『安定區』了」**（前作第79話），之後便和萬丈、月山一同消失了蹤影。

另一方面，**丸手**特等也率領 CCG 潛入「青桐樹」基地，遇見了宿敵**「獨眼梟」**（前作第68話）。在 CCG 的猛將**篠原**、**黑磐**也無法取勝的情況下，搜查官們只能眼睜睜放獨眼梟脫逃。同時，「青桐樹」的成員也離開基地，銷聲匿跡。後來才知道，這其實是聲東擊西的伎倆，他們正趁戒備鬆懈之時，偷襲**喰種監獄**，打算讓大量凶惡的喰種逃獄。

和嘉納、利世「重逢」後加深的謎團

前作第80話
～第107話

◎得到喰種力量，卻反而更加痛苦的金木……

「青桐樹」基地戰結束後又過了半年，亞門與什造等搜查官在CCG立下不少功勞而升官，真戶的女兒・曉也在此時成了亞門的新部下。同時，金木與萬丈，以及他們的夥伴月山、雛實等人，為了調查把金木變成喰種的醫生嘉納，潛入利世生活過的6區。他們首先調查透過「喰種餐廳」與嘉納接上線的A夫人，卻被黑奈、奈白這對同樣是由嘉納製造出來的人工喰種所阻止（前作第85話）。接著，當他們聯繫上在嘉納醫院工作的護士田口時，卻遇上「青桐樹」成員啼，以及過去6區的首領——剛從庫克利亞逃獄的鯱。即便是每天鍛鍊的金木，也無法抵擋鯱的力量，只能眼看田口被「青桐樹」帶走（前作第91話）。

金木一行人再次把調查希望放在A夫人身上，並且前往從她口中打聽出來的嘉納宅邸，在地下發現用「**Rc細胞壁**」隱藏起來的通道。

於通道深處，遇見護衛嘉納的黑奈、奈白，以及追著嘉納而來的「青桐樹」成員，引發一場混戰。

金木與鱿魚再度對決，戰場不斷擴大，來到了地下的研究所。在那裡，金木遇見了嘉納，同時發現原本應該已經死亡的**利世**，被關在培養器裡面。嘉納讚許金木半喰種化的成果，並告訴他，「青桐樹」的創始人就是**芳村**（前作第99話）。

此時，**四方**突然現身研究所，救走了利世，並對金木說：「**這是屬於你的路，試著自己走下去吧。**」（前作第99話）而且通知金木，「**白鴿**」——搜查官正趕往此地的消息後，轉身離去。

嘉納也和「青桐樹」成員一同離開宅邸，留下的人則組成共同戰線對抗CCG。失去自我而**半赫者化**的金木，徹底壓制了把「**新**」發揮到前所未有的強大力量的篠原搜查官，卻也因此完全喪失人類的心智與形體。儘管在隨後趕到的亞門一席話中回復了理性，然而自己無意識地攻擊前來助陣的萬丈這件事，卻深深刺傷著金木的心。

CCG 的最後戰役──
討伐「安定區」

前作第108話〜第135話

●各懷心事的「安定區」成員即將踏上戰場……

為了證實嘉納說的話是真是假，**金木**去拜訪了詩和四方，試圖探尋他們的過去，以及和**芳村**先生之間的關係。在聽聞芳村悲壯的過去，並與**董香**重逢後，金木改變了自己的生存方式，決心再次回到「安定區」。

然而，此時的 CCG 已經啟動「安定區」討伐計畫。發現此事的**芳村**，讓**董香**、**錦**和店裡的年輕店員先逃到安全的場所，而資深員工**古間**、**入見**則留在店內準備迎擊 CCG。

過去都是 SS 級喰種的兩人，被譽為「**魔猿**」古間、「**黑狗**」入見。他們和部下展現出凶暴的姿態，與化身為「**獨眼梟**」的芳村，一起投身熾烈的戰場。

金木站在高處，遠遠眺望著戰場，儘管明白錦告訴他要自保才是對的，也懂月山為什麼要拼了命用武力阻止自己，但金木還是留下**「我再也不想，袖手旁觀了」**這句話（前作第128話），隻身前往戰場中心。

金木打算先救出負傷的古間與入見，再趕往獨自對抗CCG精銳的芳村身邊，然而此時卻遇上宿命的對手亞門。

在即將戰鬥的對手面前，金木一邊說「……我並不想殺你」（前作第133話），一邊特地問起對方名字。而亞門心中則想著**「千萬別死」**、**「我想傾聽，你的故事」**（前作第133話）。為了阻止一個人就能改變戰況的金木，亞門裝備**自動穿著式的「新」**，朝金木進攻。在這場彼此力量與想法相互交錯的激烈戰鬥中，亞門失去了右手，金木也因赫子的自我修復能力來不及發動，彼此都受到重創。

另一方面，CCG正與化身「獨眼梟」的芳村展開激戰，由於什**造失去了右腳**，戰力因此大減。但是CCG還是用盡全力讓芳村受到致命傷害。然而，在即將成功驅逐喰種、沉浸於喜悅中的搜查官面前，卻出現了**另一隻「梟」**。

●造成大量人類與喰種傷亡」的激戰，結局是……

在突然現身的第二隻「獨眼梟」的猛烈攻擊下，黑磐、篠原、什造等人接連喪失戰鬥能力，CCG遭到毀滅性的打擊。此時，「青桐樹」的多田良，現身於受金木的攻擊而失去右手的亞門，以及前往救援的瀧澤面前，對他們放話：「你們的生死，由我掌管。」（前作第141話）接著一一打倒了眼前的搜查官。

與亞門激戰之後身負重傷的金木，逃往了地下水道，沒想到卻在那裡遇見他的好朋友英。英向金木說「我早就知道了」（前作第136話），表明自己知道金木是喰種，並說道自己是要來救金木的。後來又對金木說：「……抱歉，你能不能拿出全力再戰鬥一次？」（前作第136話）接著在話音剛落的瞬間，金木就失去了意識。

當金木恢復意識時，發現自己的傷已經痊癒，口中僅殘留些許腥甜的血味，英也消失了蹤影。接著，CCG最強搜查官**有馬**出現在金木面前。儘管使盡了全力，卻還是毫無招架餘地的金木，最終被有馬擊潰，此後，金木再也沒有出現過。在那之後，有馬領0號隊趕往「梟」的所在地，雙方展開激戰。突然，「梟」把芳村整個人吞入，從戰場脫逃，移動到人煙稀少的地方後，「梟」把芳村吐出來，自己也脫去了「梟」的外皮。其真面目是「青桐樹」領導者，「獨眼王」（前作第142話）。

干支的「梟」，親暱地稱呼芳村為「**爸～爸♥**」（前作第143話）

漫長的戰鬥結束後，「**安定區**」的拆除工程開始進行，而**董香**和四方則目送著這一切。另一方面，CCG中也出現大量如亞門、瀧澤般的殉職者或下落不明的人。倖存的搜查官，身心都受到了極大的傷害。同時，**嘉納**決定和「青桐樹」聯手。**系璃**和**詩**開著酒宴，一邊嘲笑金木的戰鬥姿態，一邊說著：「**最後笑的人，是小丑。**」（前作第

兩年後，**佐佐木琲世**配屬給曉當部下，成為CCG的搜查官。因金木消失而暫停的故事，**在琲世登場後，又再次展開。**

● 令不成熟的昆克斯折服的 S 級喰種以及琲世的實力

新主角琲世登場，迎戰強敵大蛇！

〈:re〉第1話～第7話

梟討伐戰後約過兩年，晉升至一等搜查官的琲世，受命指導擁有喰種力量的人類，並率領其組成的新隊伍「昆克斯班」。然而，隊員們卻不聽從琲世的指示，由班長瓜江帶頭，單獨進行 A 級喰種「Torso」的調查。瓜江判斷對當地環境相當熟悉的 Torso，有可能是計程車司機，卻遇上了 Torso 以外的計程車司機喰種，繼而和趕來的不知、琲世一起逮捕了這名喰種。儘管沒有抓到 Torso，但也證明了真的有化身為計程車司機的喰種，就結果來說，也算是立下了功績。

琲世和前來協助的隊員透持續一步步搜索，終於發現了 Torso，然而 Torso 卻綁架了透開始逃亡。後來，瓜江與不知在掘的幫助下找到 Torso，趕去把透救出來。就在他們將 Torso 逼到窮途末路之時，前

所未見的 S 級喰種「大蛇」現身，用巨大尾赫以及高超的速度，將昆克斯們玩弄於股掌之間。儘管琲世趕來救援，也難敵強大的力量差距。就在此時，彷彿嘲笑著眼前的危機般，琲世腦中浮現金木的影像，原來琲世的真實身分，就是失去記憶的金木研。

金木：「你很想要『這個』吧？……接受我嘛。」（〈〈:re 第 6 話〉）

之後，琲世用鉤爪般的赫子攻擊大蛇，卻被大蛇抓住，凶狠地把琲世往死裡踹，不過琲世很快就恢復過來，發動了赫眼，開始反擊。當琲世自由操縱著昆克與赫子，把大蛇逼入絕境時，卻因為發現大蛇的真實身分是金木的朋友錦，而喪失了戰意。錦趁這個空檔，抓起 Torso 後逃跑。CCG 逮捕大蛇和 Torso 這兩名危險喰種的計畫，就差了那麼一步，最終還是功敗垂成。

◉ 在透積極行動下逐漸明朗的「拍賣會」真相

追捕擁有異常癖好的喰種「胡桃鉗」！

〈:re〉第8話
～第16話

琲世任命不知取代在 Torso 搜查中太亂來的瓜江，成為昆克斯班的新班長。在 Torso 下落不明的情況下，他們的搜查目標，便換成了 A 級喰種「胡桃鉗」。搜查過程中，琲世他們被咖啡香味吸引，走進了名為「:re」的咖啡店。裡面的店員，是過去曾在「安定區」工作的董香與四方。由於琲世沒有金木時期的記憶，照理來說應該不會對這兩人有任何印象，但是在喝咖啡時，琲世卻不由自主地落下眼淚。

之後，在新班長不知的努力下，一直懶惰逃避任務的昆克斯班問題兒童才子也加入了搜查。昆克斯班和從之前就持續追蹤「胡桃鉗」的鈴屋班聯合調查後，發現胡桃鉗和稱號為「大夫人」的高等級喰種所經營的拍賣會有關係。

緊接著，透從胡桃鉗那邊打聽到拍賣會的舉辦日期。在和修政率領的S2班指揮下，決定讓平子班、真戶班，以及琲世的昆克斯班共同執行**大規模的突襲計畫**。在政的命令下，琲世必須讓部下透成為拍賣會的誘餌。琲世對於自己竟讓部下涉險感到相當難過，為此，導師曉罵他「**你太善良了**」，又說道：

「**變強吧，琲世。變得更強，殺了『喰種』。最不容易失去的人，指的就是最有力量的人。**」（〈:re〉第14話）

琲世將她的話銘記在心，打從心底發誓要變得更強，才能夠保護同伴。拍賣會將在一週後舉辦，不知他們持續在琲世的指導下進行訓練，而瓜江則接受開放框架手術強化赫子，為即將來臨的戰鬥做準備。另一方面，大夫人也僱用了「青桐樹」的戰鬥人員作為護衛，讓拍賣會的守備更加森嚴。

◉ CCG 與兩個喰種組織的壯烈戰鬥！

依照原定計畫，透和什造假扮成「商品」，由胡桃鉗帶入會場。拍賣會進行途中，什造在舞臺上恢復搜查官身分，開始鎮壓喰種，使會場陷入一片混亂。以此為信號，CCG精銳部隊闖進會場，形成全面開戰的局勢。大廳中由什造對戰絢都；中央棟由曉對戰啼；東棟由平子班對戰詩與蘿瑪，以及「小丑」的成員。此時，藏身在監控室的透，被叶和Torso襲擊，後來在琲世的保護下脫身。之後，**被改造成喰種的前搜查官瀧澤**，現身在為了驅逐胡桃鉗而動身前往管理棟的搜查官面前。作戰總指揮官政，要求琲世留下來阻擋瀧澤，不知他們則被派去討伐胡桃鉗。在監控室和胡桃鉗對峙的不知一行人，面對能夠操縱複數赫子的喰種，陷入了苦戰，最後好不容易才成功討伐胡桃

鉗。與此同時，原本受命帶負傷的透一起撤退的瓜江，因為想要建功而返回討伐大夫人，卻反而受到重創。就在瓜江和透以為自己死期到了之際，鈴屋班即時出手救援，並和他們聯手驅逐了大夫人。

另一方面，隻身挑戰瀧澤的琲世，慘遭瀧澤單方面的玩弄，就在快被殺掉的時候，被雛實救了下來。然而，即便是身為青桐樹幹部的**雛實**，面對認真起來的瀧澤也不是他的對手。最後，琲世接納了自己體內的金木，捨身一擊讓瀧澤敗下陣來。接著，琲世面對前來支援的有馬等CCG搜查官時，護著雛實說道：

（第31話）

「她⋯⋯是我抓到的⋯⋯可以將所有權給我嗎？」（〈:re〉）

因而保住了自己救命恩人的性命。

●龐大的喰種家族即將滅亡

拍賣會掃蕩戰後一個月，在喰種的名門・月山家中，月山習依舊沉浸在金木死去的陰影裡，自暴自棄地不斷胡亂進食。傭人們為了滿足他的食慾，誘拐了許多人類。由於被害者數量越來越龐大，終於引起CCG注意，繼而展開調查。根據現場遺留的赫子痕（很有可能是羅瑟瓦特家倖存者叶留下的），CCG將月山家中的羅瑟瓦特家族殘黨，命名為「薔薇」，開始進行搜查。琲世他們也參與了計畫，和宇井特等、木嶋準特等的隊伍一起追查薔薇的動向。然而，木嶋在抓到月山家傭人後，**竟將拷問該名喰種的影片片段，公開在網路上，遭到指揮官宇井的指責**。同時，宇井也反對琲世提出的「**利用昆克斯假扮成喰種來當誘餌**」作戰，「薔薇」調查小隊內部，開始出現了不同

的聲音。

此時，想要讓月山打起精神的掘，要叶把琲世的照片交給月山，讓他知道金木還活著。得知**金木（琲世）還活在世上的月山，立刻恢復生氣，甚至衝到琲世面前。**儘管琲世腦中完全沒有關於月山的記憶，他還是相當親切地對待現身過好幾次的月山。然而，對於從記憶到與趣都完全改變的琲世（金木），月山感到相當困惑，即便想要和琲世單獨談話，卻總是受到昆克斯們干擾而無法實現。僕人叶因此視昆克斯們為障礙，僱用**「青桐樹」的喰種想要殺害他們，**卻在已經成長的昆克斯班成員反擊下，計畫最終宣告失敗。收到相關報告的宇井，難以確認薔薇與青桐樹是否已經結盟，並且認為這是木嶋擅自行動所造成的後果，再次責難了他。最後，「薔薇」調查小隊採納了琲世的提議，計畫變裝成喰種潛入搜查。只不過，在隊內多數決的投票中，這個提案只以相當微小的差距通過表決，**成員間的嫌隙依舊沒有消除。**

東京喰種:re
名言集

不要扔下
我一個人啊……
聽見沒………………

——啼（〈:re〉第21話）

啼在「拍賣會掃蕩戰」的戰鬥中，失去小弟嘎嘰和咕滋。他一直以來都很崇拜傑森，甚至將過往的一切視為自己的全部。直到此時才真正了解到，最重要的人其實就在自己面前。

第5章

喰種之謎

瀧澤陷入瘋狂的原因，
以及「獨眼梟」芳村的安危等，
徹底解開環繞在喰種周圍的謎團!!

東京喰種:re 最終研究
昆克斯 Q'S 極祕搜查報告

喰種化的瀧澤
為何會發狂？

◉瀧澤化為一身狂氣的喰種再次登場

為了維護自己主辦的拍賣會安全，大夫人委託「青桐樹」擔任護衛工作，護衛任務主要由絢都、啼、Torso負責。不過，受「青桐樹」庇護且持續喰種研究的嘉納與干支，為了測試成效，竟讓剛完成的半喰種也加入本次任務。這個半喰種本名是瀧澤政道，他是前CCG搜查官亞門的後輩，同時也是曉的同事。曾經開朗的他，如今卻變成瘋狂的喰種，其中究竟發生了什麼事？

◉和金木一樣被嘉納改造成喰種

瀧澤搜查官在安定區的「梟討伐戰」時下落不明。當年他負責搜

東京喰種:re 最終研究
昆克斯 Q's 極祕搜查報告

尋受傷的亞門，結果遇上了「青桐樹」的幹部多田良，雖然瀧澤拼死戰鬥，卻還是被多田良咬下左手，和亞門等諸多搜查官一起被列為失蹤人口。從多田良的臺詞中，可以推測他當時的目的並非殺掉搜查官，而是把他們移交給青桐樹內部處置。

多田良：「你們的生死，由我掌管。」（前作第141話）

將多田良的臺詞，以及瀧澤以半喰種身分再度登場這兩件事並列來看，自然會認為，**瀧澤應該是落入「青桐樹」之手後，被嘉納動了手術而喰種化**。只不過，同樣是接受嘉納植入赫包而喰種化的金木，除了體能和食性改變之外，**性格上幾乎沒有任何變化**。但是喰種化的瀧澤，和身為CCG搜查官時期的瀧澤政道之間，性格上簡直判若兩人。顯然，**瀧澤在「青桐樹」手下，被改造成了符合喰種的性格**，他究竟是被什麼手法洗腦呢？

◎來自「青桐樹」的恐怖拷問

瀧澤現身於拍賣會會場，在殺害多名搜查官後，對琲世展開攻擊。奇襲失敗的瀧澤，被琲世的赫子貫穿腹部，當時他吶喊著「這種程度傷不了我的！一、點、都不痛、啊！因為我已經『習慣了』啊啊啊啊啊啊啊啊啊啊啊啊啊」（〈〈:re〉第25話），蠻不在乎地繼續攻擊琲世。

不難想像，瀧澤應該有被拷問過，才使得他的肉體能夠承受強烈的攻擊。

同時，瀧澤對琲世展現了異常的攻擊執念，這恐怕是瀧澤受到拷問時，不斷被瀧輸**「你是為了超越金木（琲世）而創造的」**這類觀念的緣故。對嘉納來說，金木是他**「最成功的傑作」**（前作第99話），為了超越金木，嘉納應該會在這些從安定區捕獲的搜查官身上，實驗各式各樣喰種化的方法。從瀧澤的角度來看，他是**「因為金木的關係才被迫變成喰種」**，因此瀧澤仇視金木，也是理所當然的事情。

再者，加諸於瀧澤身上的拷問，恐白**不僅是肉體的折磨。與琲世**

東京喰種:re 最終研究
昆克斯 QS 極祕搜查報告

戰鬥的過程中，瀧澤曾自言自語「媽媽對不起爸爸我沒辦法我真的逼不得已」[1]（〈:re〉第31話）。此外，還夾雜著一些難以辨別，諸如「吃掉了」「媽媽」「沒有了」「爸爸」等詞彙。如果我們的解讀正確，那麼喰種化的瀧澤很有可能被迫吃掉雙親的內臟。瀧澤所經歷的悲劇，或許是和雙親一起被關在密閉空間裡，由於承受不了喰種化後難耐的飢餓感，被迫捕食了自己的父母。

瀧澤承受了如前述般，幾乎無法想像是人類行為的殘酷拷問，而這場拷問的主導者應該就是干支。瀧澤曾叫雛實「小雛雛」（〈:re〉第29話），而這個稱呼和高槻泉（干支）稱呼雛實時相同（前作第114話）。或許和金木受到壁虎的強烈影響一樣，瀧澤也受到拷問執行者的影響，才會如此狂暴也說不定。

1 編註：此處的臺詞在原著中文版漫畫中，似乎僅譯成「好好！」「好！」「好好吃！」由於本書此處沒有標示出處，無從考核。僅依本書的原文翻譯，敬請參考。

董香前往探病的對象是誰？

◎董香熟識的人類非常少

半兵衛帶著不知與才子前往探望篠原時，兩人巧遇「:re」的店員董香。身為喰種的董香不可能給人類的醫生看診，也很難想像她有人類醫生朋友。從她拿著花束看來，董香應該是來探病的。那麼，她究竟是來探望誰呢？

既然是來到人類的醫院，**董香探病的對象一定是人類**。然而和董香關係要好的人類根本沒有幾個，作品中有明確描述出來的，只有董香的好朋友**依子**，以及錦的戀人**貴未**，此外還有金木的好友**永近**。在他們當中，可以確定依子還活著（〈:re〉第36話）。

假設① 探病的對象是貴未

安定區討伐戰前，為了不要波及貴未，錦決定和她分手（前作第

128話），因此貴未不太可能捲入戰火、遭受重大傷害。由此可見，董香的探病對象是貴未的可能性相當低。

假設② 探病的對象是永近

安定區討伐戰中，永近現身於金木面前後就下落不明（前作第142話）。事件落幕後，也沒有得到任何關於他的消息。推測**永近很有可能是在戰鬥中負傷**，才失去音訊。同時，對於期盼著金木（琲世）恢復記憶的董香來說，永近無疑是掌握金木記憶恢復關鍵的重要人物。

因此，董香去探望永近，並非完全不可能。

當然也不能否認，董香的探病對象很有可能是永近以外的未知人物。然而這名與董香相熟的人物，在作品中卻完全沒有提及過，這點也未免太不自然。因此**探病的對象是永近的可能性非常高**。

掘為了拯救月山而準備的信封，其內容是？

◉能夠得知英下落的線索?!

為了拯救在金木消失後，變得相當消沉的月山，掘把六個信封交給叶（〈:re〉第37話）。信封裡各別裝了六張照片，外頭分別寫上1到6的數字。標著1和2信封裡的照片已經給月山看了，信封1是珮世的照片，2則是以前曾被英貼在大學布告欄上，金木的海報照片。

那麼，剩下的幾個信封裡，又放進了哪些照片呢？

掘得知月山看了照片1的反應後，低聲說道：「果然是這樣嗎……」（〈:re〉第39話）由此可知，**她已經預測到月山看到照片後，會做出什麼行動**。月山透過第一張照片，得知**金木還活著**，並得出**珮世和金木是同一個人，且珮世失去了金木記憶**的結論。後來，當月山看到第二張照片，認為只要把那張照片給珮世看，他就會恢復金木時

期的記憶。更因為**「從叶給我的照片上」**（〈:re〉第42話），鎖定了琲世的行蹤，繼而造訪**「:re」**和董香重逢。恐怕那張照片，也是信封裡的東西。**月山**在掘所提供的照片引導之下開始行動，儘管受到董香批評，他仍然堅決表示要**「取回他的記憶」**（〈:re〉第42話）。月山對金木越來越執著，恐怕連這點，也在掘的預測當中。

如果月山持續按照掘的預測行動下去的話，接下來的照片，應該就是**取回金木記憶的關鍵**。如果把這個關鍵假設是一名和金木相當親近的對象，**只要和那個人見面**，金木就會回想起過去的話，月山大概會非常樂意去把對方找出來。目前符合這項條件的人，只有金木從小就認識的好朋友・英。英在**「安定區」**討伐戰時短暫現身於金木面前後，就此下落不明。不過，**只要一與英重逢，金木就能恢復記憶的可能性相當高**。在〈:re〉中尚未登場，**死生未卜的英**，或許能透過掘的照片，獲得一點蛛絲馬跡。

脫離「青桐樹」的SS級喰種・鯱，他的行蹤是？

◎前去尋找綁架了利世的四方

〈:re〉第33話中，絢都主張救援被CCG逮捕的雛實時，「青桐樹」統領多田良卻反問他：

「變得這麼沒骨氣，是受到『鯱』的影響嗎？」（〈:re〉第33話）

鯱是前作第78話中從「庫克利亞」逃獄的SS級喰種，他曾經待過「青桐樹」（前作第91話），不過現在似乎已經脫離組織。雖然也有可能已經死亡，但是很難想像有誰能打倒擁有SS級實力的他。那麼，鯱有可能前往何處呢？

如前述引用的臺詞，多庄良為了制止鯱都而把鯱給搬了出來。讓人不禁猜測鯱離開青桐樹的理由，或許是想要幫助某個人。此外，別稱為鯱的他，本名是「神代叉榮」，既然和利世同姓，想必和她有所關聯。鯱離開青桐樹的理由，應該也和利世有關。利世尚未於〈:re〉登場，在前作中被四方從嘉納的研究所帶走，目前處於極度飢餓且行動受到限制的狀態（前作第116話）。

金木一行人襲擊嘉納的研究所時，發現鯱正在幫助青桐樹。利世被關在研究所裡，青桐樹的目標是嘉納，而鯱想要救利世，由此狀況可知，襲擊研究所，是雙方共同的目標。利世被帶走後，鯱便失去幫助青桐樹的理由，於是他離開青桐樹，隻身尋找利世的下落。因此，他有可能為了拯救利世而去襲擊四方，或者認同了四方囚禁利世的理由，轉而開始協助他。不遠的未來，也許可以期待鯱與四方以夥伴之姿登場的模樣。

月山家與「青桐樹」的關係，未來會如何發展？

●叫住叶的干支，真正目的為何？

為了讓月山有和琲世單獨談話的機會，叶打算把琲世以外的昆克斯班班成員統統除掉，因此尋求「青桐樹」的幫忙（〈:re〉第39話）。

然而襲擊宣告失敗，叶也在瓜江的攻擊之下身負重傷。此時，干支現身在叶面前（〈:re〉第42話），身為青桐樹幹部的干支，究竟為了什麼目的接近叶呢？

青桐樹似乎透過類似拍賣會會場護衛般的喰種委託，藉此賺取資金。然而，根據受叶所託、襲擊昆克斯班的青桐樹成員所述：「那群夫人幾乎全滅，已經沒有搖錢樹了。」（〈:re〉第39話）青桐樹似乎在拍賣會討伐戰之後，就一直為錢所苦。

另一方面，叶寄身的月山家，是少數光明正大活躍於人類社會的

東京喰種:re 最終研究
昆克斯
Q's 極祕搜查報告

喰種一族。住在豪華宅邸裡，擁有大量傭人，過著富裕的生活，在喰種世界應該也相當有名氣。干支會叫住叶，多少也有可能是為了解決金錢方面的問題。第一次委託雖然失敗，卻因此得知叶是月山家的人，或許干支認為失去這條人脈未免可惜，於是身為幹部的干支便決定主動拜訪叶。同時，月山家與財政界的關係也頗為深厚，青桐樹或許也想要利用他們的社會地位，進行大規模作戰計畫。

叶是德國喰種「羅瑟瓦特」家族的倖存者，和月山家有血緣關係（＜∧＞第32話）。雖然CCG尚且不知叶寄身於月山家，但他們已經察覺到，日本境內存在著與羅瑟瓦特家有關的喰種（＜∧＞:re第33話），也知道「青桐樹」有出手幫助羅瑟瓦特家，因此提高了警戒（＜∧＞:re第42話）。這樣下去，月山家的真面目，很有可能會被CCG發現，若是被CCG認定月山家和「青桐樹」有關係，對這個富豪貴族而言，無疑會造成莫大傷害。

絢都與錦的關係是？

◉受錦保護的 Torso 為什麼待在絢都身邊

昆克斯班追查受雇於「青桐樹」的喰種 Torso 時，明明只差一步就能順利逮捕 Torso，卻受到突然現身的喰種‧大蛇阻撓，讓 Torso 逃脫（〈：re〉第6話）。緊接著，讀者很快就明白大蛇其實是錦（〈：re〉第6話），他現在寄身於「：re」咖啡店（〈：re〉第42話），和「青桐樹」看起來毫無關係。那麼錦又為何要出手幫助 Torso 呢？

錦救了 Torso 後，似乎直接把他交給了絢都（〈：re〉第9話）。儘管錦和絢都看起來不像互相認識的樣子，不過錦其實和絢都的姊姊董香是同事，而且與絢都同樣加入青桐樹的雛實也和錦很熟，因此錦和絢都可能已經透過某種管道認識對方的可能性很高。另一方面，CCG追捕 Torso 失敗後，便到 Torso 的住處展開搜索，沒想到卻遭

絢都襲擊而死傷慘重（〈：re〉第8話），因此可以確定，Torso所掌握的情報，對絢都和青桐樹來說十分重要。綜前所述，絢都不想讓Torso落入CCG手中，卻又無法即時出手相救，因此只好拜託錦保護Torso，這樣的可能性非常高。然而，委託和青桐樹無關的外人代為執行任務，青桐樹高層是否能夠接受呢？儘管絢都相信錦，但統領者多田良卻不見得信任錦。因此，說不定絢都和錦相互支援的事情，青桐樹高層並不知情。

一直跟在絢都身邊的雛實，目前在CCG手上。絢都想要盡快救出雛實，但多田良對此不以為然（〈：re〉第33話），因此，絢都目前似乎有意單槍匹馬前去拯救雛實。到了那個時候，錦如果能夠成為絢都的助力，對絢都來說，將會是一位有力的好夥伴。

用袋子罩頭遮住臉部的稻草人 究竟是誰？

◉連臺詞都難以理解的神祕人物

現身於拍賣會會場的喰種稻草人，〈:re〉第2集卷頭彩頁曾提到他的名字，我們於是得知他是等級C的喰種。體型看起來是男性，由於頭部整個被遮起來，所以年齡不明。同時，**他的臺詞總是以「口」或「△」等符號表示**，因此連他講了什麼話都不太清楚。不過，有些臺詞裡面參雜了普通文字，例如〈:re〉第28話中，有一句「嗯？○○□○？」對照前後劇情，可以判斷他應該是在說：「嗯？壓到什麼？」從文字和符號間的關係，可以推測「○」是帶有母音「a」的文字，「□」是帶有母音「o」的文字[2]。然而，只靠這點線索，很難完全解讀他的臺詞，因此他的真實身分仍舊充滿謎團。

2 譯註：此處臺詞的原文為「○ん○□し○？」本書解讀為「なんかおした？」中文是「壓到什麼？」其中○所對應的平假名「な、か、た」（Na、Ka、Ta）都是母音為「a」的平假名，而口對應到的「お」（O）則是母音為「o」的平假名。

緊接著，在他講完前述分析過的那句話之後，舞臺上琲世他們的

聲音就響遍了整個會場。這或許是稻草人控制了全會場音響的緣故，

但是**稻草人為何會在拍賣會的音控室呢**？他又為什麼要到那裡去？我

們也許可以從稻草人說出「嗯？壓到什麼？」這句話的行動中推測出

來。此時的稻草人看起來雖然像在自言自語，然而仔細觀察可以發

現，這時候他其實正在講電話。因此，他有可能是為了**到安靜的地方**

聯絡同伴，才會前往音控室。再從即使CCG襲擊而來，他不但沒

有逃走還有如此的行動來看，**這通電話顯然有相當重大的意義。**

拍賣會掃蕩戰後，**發生了「青桐樹」遭到襲擊的喰種同類相食事**

件（〈:re〉第31話）。被害的青桐樹成員留下「磁……碟……」這樣

的話，由此可知凶手正是在干支與絢都的對話中曾出現的「磁碟」

（〈:re〉第15話）。雖然不知道「磁碟」的真實身分，但從干支對絢

都說：「**如果『磁碟』來了，你就收拾一下。**」（〈:re〉第15話）可

以確認**他們是和青桐樹敵對的勢力**。稻草人會不會正在聯絡「磁碟」

呢？或許他正在向「磁碟」回報青桐樹的確切人數也說不定。

遭到CCG追查，掘的命運是？！

◎掘會受到月山家或「青桐樹」保護嗎？

自由攝影師兼情報分子的掘千繪，由於從事「為社會帶來不好影響的攝影活動」、加上「疑似協助『喰種』捕食」，以及「違法入侵CCG的伺服器」（〈:re〉第39話）等多項觸法行為，如今正被CCG追查中。儘管不太確定CCG是否會逮捕非喰種的掘，但瓜江曾警告她：「為了搞清楚洩漏的途徑，很有可能會對妳進行強制性的審問。」（〈:re〉第3話）如果掘真的被捕，恐怕無法輕易脫身。

掘若被CCG逮捕，最困擾的應該就是月山家了。掘曾多次造訪月山家，應該知道月山家是喰種家族，雖然不覺得她會隨便供出月山家的情報，但是如果查到掘出入月山家的紀錄，那麼搜查範圍擴及到他們的可能性相當高。同時，月山藉由掘交給叶的相片而恢復精神

東京喰種:re 最終研究
QS 極祕搜查報告

是事實，若沒有她伴出援手，月山恐怕到現在都還無法復原。因此掘

對月山家來說，是相當重要的人物。如今，叶等人尚未察覺掘已身陷

險境，如果月山家知道這件事，很有可能會傾盡家族之力來保護掘。

甚至有可能像委託「青桐樹」攻擊昆克斯班那樣（〈re〉第39話），

再次向「青桐樹」請求支援。

另一方面，CCG追捕掘，難道只是單純想懲罰她嗎？實際上，

CCG已經察覺到掘和喰種之間有很深的關聯。恐怕真正的目的，是

要從她口中問出那些尚未討伐的喰種情報。若掘想要減罪，就必須用

喰種情報來交換，這場追捕，或許也帶點司法交易的性質。由於掘向

來都會先預測好一切可能性後才開始行動，萬一她被捕，或許早就已

經準備好月山家以外的喰種情報，用來當作司法交易的資料。

大夫人愛過什造嗎？

◉嘴裡為什麼寫著「Lie（說謊）」？

CCG襲擊拍賣會之時，養育過什造的大夫人也在會場。被搜查官逼得無路可逃的大夫人，哀求什造饒命，什造則微笑著說⋯

「（前略）我都⋯⋯不曾怨恨過你。這只是⋯⋯工作。」

（〈:re〉第30話）

此時大夫人的態度突然一百八十度大轉變，吼叫著：

「不要搞錯了！我從來就沒有，愛過──」（〈:re〉第30話）

東京喰種:re 最終研究
Q'S極祕搜查報告

話還沒說完，大夫人就**被鈴屋班成員擊倒在地**。在這個看似大夫人恢復惡劣本性的場面中，有一個值得注意的地方，可以仔細觀察大夫人的嘴裡，似乎描繪著「Lie（說謊）」這個英文單字。在《東京喰種》當中，有時候會出現這種描繪手法，利用畫面中隱藏的文字，**暗喻未來的故事發展。如果大夫人的臺詞是謊言**，這又代表什麼意思呢？

大夫人還沒講完話就被殺掉，若還原最後一句臺詞，應該是「**沒有愛過你**」。如果這句話是謊言，代表大夫人其實愛著什造。既然如此，大夫人又為何要說謊呢？前面什造才說過並不怨恨大夫人，或許大夫人心裡，其實**暗自希望能被什造親手打倒**。如果什造痛恨大夫人，就可以藉由長年累積的恨意，對大夫人痛下殺手，但什造卻說不怨恨大夫人。可見大夫人有可能是**為了挑起什造的憤怒，才會說出這種謊話**。然而後來實際出手殺掉大夫人的並非什造，而是半井他們，從這點看來，**大夫人最後的願望或許並沒有實現**。

擊退A夫人的嘉納護衛，他的真實身分是？

◉不知道是人類還是喰種的謎樣人物

前作第92話A夫人的回憶中，因飢餓難耐而襲擊了嘉納的A夫人，遭到嘉納身旁護衛的還擊。當時A夫人看著該名護衛，心想⋯

「是人類⋯⋯?!還是⋯⋯」（前作第92話）

能讓身為喰種的A夫人判斷不出他到底是不是人類，可見他一定不是普通人類，更不會是普通的喰種。從剪影看來，應該是高個子的男性，那麼這名護衛究竟是何方神聖？

從A夫人的反應來看，這名護衛可能和琲世（金木）、黑奈、奈白一樣是半喰種。這個人物，是否也接受了嘉納的手術呢？**利世赫包**

東京喰種:re 最終研究
Q's 極祕搜查報告

移植手術的成功案例，目前看來只有三個人成功，但或許已經出現第四位成功者也說不定。

在〈:re〉的故事裡，也有像瓜江和不知那樣，被CCG植入赫包的角色登場。截至目前為止，接受了該手術的人，僅有昆克斯班中的四名成員，然而在實驗階段，卻不知道還有多少實驗體曾經接受過手術。而且嘉納過去曾在CCG工作，他應該也有參與移植手術的研究。保護嘉納的人，說不定是嘉納任職CCG時期曾為他動過手術的人。

嘉納有可能先在CCG研究赫包移植手術，之後和該名手術成功者一起離開CCG，又靠著那時候的經驗，進行金木等人的手術。

更令人在意的是，**保護嘉納的人，之後就再也沒有出場過**。金木等人襲擊研究所時，他也不在現場。這個人的去向是？如果他在離開嘉納後，以半喰種身分獨自生活的話，總有一天會出現在有相同遭遇的珈世面前也說不定。

「安定區」討伐戰中敗北的芳村

◎為了再生赫包，赫包的所有者必須存活著?!

◎為了再生赫包，赫包的所有者必須存活著嗎?

CCG決定執行「安定區」討伐戰的那一天，芳村為了轉移注意，讓金木等「安定區」成員順利逃過搜查，自己和古間、入見一起留在店裡迎擊CCG。在這場戰爭中，芳村把獨眼梟（芳村）令人畏懼的實力發揮到百分之一百二十，用這股壓倒性的力量擊退了諸多搜查官。然而，在篠原、黑磐、宇井等強大搜查官的聯手之下，最終因法寺的致命一擊而敗北。

之後，倒在地上的芳村不知道被干支帶去哪裡，他是否還活著，至今仍成謎。前作第143話中，曾經出現芳村飄在培養器裡的畫面，那麼，他還活著的可能性究竟有多大呢?似乎可以透過嘉納利用利世進行的實驗，解開芳村的生死之謎。

嘉納：「又得等妳的『赫包』重新再生了。拜託妳囉，利世。」（前作第89話）

嘉納**活捉利世，將她關起來等待赫包再生**，再把她的赫包移植到**別人身上**。如果赫包的再生與本人生死無關的話，應該不需要用活捉這麼麻煩的方法。也就是說，要使用這種移植方式，該名**赫包提供者一定要是活體才行**。

此外，幾乎所有使用昆克的CCG搜查官，都不存在於同一昆克**有兩名以上的使用者**，如果一個死亡的喰種只能製作一組昆克的話，**唯一的例外是新**，雖然還未揭露所有者是生是死，但依然活著的可能性相當高。

由前述幾點看來，**芳村確實很有可能還活著**。現在雖然仍被關在培養器中，不過在未來的故事裡，或許會像利世一樣，被「安定區」的夥伴救出來，以獨眼梟（芳村）的身分再次戰鬥。

東京喰種:re
名言集

再次和我一起度過
美好的時光吧……!!
金木!

——月山

〈:re〉第38話

獲得「琲世＝金木」情報的月山，陷入坐立難安的狀態，最後按捺不住直接衝去CCG見琲世。月山口中喃喃著右側的臺詞一路狂奔而去，就連叶也阻攔不住。

第6章

各組織的喰種及其他人物

變成 SS 級強大喰種的瀧澤，
以及終於復活的「美食家」月山等，
全面介紹作品中登場的喰種!!

東京喰種:re 最終研究
昆克斯 Q'S 極祕搜查報告

面目全非後再度登場的前搜查官・瀧澤（瀧澤政道）

◉因耿直個性而惹禍上身……

二等搜查官瀧澤政道，在前作中被描寫成帶有**自卑情結**的角色。

瀧澤在CCG學院以第二名畢業，成績其實相當優秀，但是他對第一名畢業的曉，卻懷著**強烈的自卑感**，一有機會就想爭個高下。

瀧澤：「以實戰技巧來說⋯⋯我確實沒有第一名的那傢夥厲害，但我有自信！」（前作第56話）

此外，瀧澤更以尖酸刻薄的態度，**對待超越自己、破例提早升等的什造**。作品中經常出現他沒自信，又認為自己沒出息，嫉妒夥伴的成功等種種煩惱模樣。

東京喰種：re最終研究
Q'S極祕搜查報告

PROFILE of TAKIZAWA SEIDOU

姓　名 NAME	**瀧澤（瀧澤政道）**
等　級 RATE	暫定SS級　　**隸　屬** AFFILIATION｜青桐樹
性　別 SEXUAL	男性
生　日（星座） BIRTH DAY	9月10日（處女座）
血　型 BLOODTYPE	A型　　**身高／體重** BODYSIZE｜171.5cm／67kg
面　具 MASK	像天狗面具的面罩
赫　子 RED CHILD	羽赫
尊敬的 RESPECT	亞門鋼太朗
興　趣 HOBBY	觀賞運動比賽

[罪　行]
CRIMINAL ACT

●殺害阿藤準特等

　變成喰種的瀧澤，在拍賣會掃蕩戰中，徒手扭下阿藤準特等的首級殺害他。

●殺害陶木搜查官

　對從前自己以畢業生身分、在學院講習時認識的陶木搜查官痛下殺手。更對其他阿藤班的成員趕盡殺絕。

瀧澤政道的戰鬥能力分析

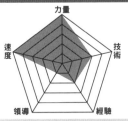

力量／技術／經驗／領導／速度

[特　別　紀　錄　事　項]
NOTICES

　擔任搜查官時期和法寺搭檔，所使用的昆克也是從法寺那邊轉讓的杜希。「安定區」討伐戰中，被視為已經死於「青桐樹」手下，卻在〈:re〉第20話中發現他還活著。但是已經被嘉納的人體實驗變成半喰種，不但面目全非，連講話的語氣都變了。

或許是由於自身的心理較脆弱，瀧澤對有馬及亞門這些可靠的前輩，懷抱**強烈的憧憬**。誠如瀧澤的直屬上司所言，瀧澤把和有馬、亞門有關的事件報導，全都剪下來收藏，這和憧憬英雄的粉絲沒什麼兩樣。瀧澤就像在**「安定區」**討伐戰前寫的遺書那樣，為了保護因認識的人被喰種殺害而沮喪的母親，以成為搜查官為目標（前作第123話）。也因此，他對**搜查官的執著比普通人強上一倍**，也十分認真地埋頭執行任務。

然而在「安定區」討伐戰中，這種直率的真性情卻適得其反。瀧澤無視命令，一個人跑去救援亞門，卻遇上了**「青桐樹」**。亞門想要救瀧澤，命令他一個人快逃，瀧澤卻大喊著：

「我是、喰種搜查官！」（前作第141話）

一邊隻身朝多田良和野呂衝去。但是在壓倒性的實力差距下，空有氣勢也無法戰勝對手。**瀧澤被野呂咬下左手後下落不明，在CCG的報告書上則記載為死亡**。

156

東京喰種：re 最終研究
QS極祕搜查報告

◉ 墮落成半喰種的搜查官

瀧澤於先前的戰役中生死未卜，之後在〈:re〉第20話中，竟以意料之外的姿態再度登場。該場景看起來像是在青桐樹的司令室裡，干支正在和謎樣人物交談。那人抬起頭來似乎在回應干支，這時才驚覺，**此人的左眼已經變成赫眼，是半喰種化的瀧澤。**

嘉納：「意下如何？是不是差不多該放『貓頭鷹』進去了？」

（〈:re〉第20話）

在瀧澤登場前，嘉納做出了這樣的提議，因此得知瀧澤和金木一樣，都是在嘉納的人體實驗下變成半喰種的人。同時，從嘉納話語中的**「貓頭鷹」**可以發現，這場**實驗使用的或許是被稱為梟・芳村的赫包。**由正義的搜查官淪為半喰種的瀧澤，究竟會遭遇什麼樣的命運，未來的劇情想必令人難以移開目光。

迅速有所成長的黑色兔子・霧嶋絢都

◉逐漸恢復溫柔本性的美形喰種

霧嶋絢都是隸屬「青桐樹」的SS級喰種。絢都有著和姊姊董香相似的美貌，但性格卻與外貌相反，擁有相當暴烈衝動的一面。這和他兒時被親近的人背叛、失去父親・新有很大的關聯。在絢都身邊工作的萬丈曾透露：

「感覺上也已經徹底被『青桐』標榜『用力量來支配喰種和人類』的思想洗腦了。」（前作第55話）

可見絢都的思維，多少也有受到青桐樹的影響。不過，他對戰姊姊時卻手下留情了，並對遭到綁架的金木提出忠告，行為舉止處處可

東京喰種:re最終研究
昆克斯QS極祕搜查報告

PROFILE of KIRISHIMA AYATO

姓 名 NAME	**霧嶋絢都**		
等 級 RATE	SS級	隸 屬 AFFILIATION	青桐樹
性 別 SEXUAL	男性		
生 日（星座） BIRTHDAY	7月4日（巨蟹座）		
血 型 BLOODTYPE	O型	身高／體重 BODYSIZE	159cm／49kg
面 具 MASK	黑色兔子面罩		
赫 子 REDCHILD	羽赫		
討厭的 HATE	喰種搜查官、弱者		
興 趣 HOBBY	打架、熱帶魚		

[罪 行] CRIMINAL ACT

●襲擊下口班

　　襲擊正在搜索 Torso 住處的下口班。殺害除了班長以外的所有隊員。

●參與拍賣會戰役

　　為了護衛大夫人脫離 CCG 的追擊，率領青桐樹潛入拍賣會。在會場中遭遇什造，你來我往戰得十分激烈。

霧嶋絢都的戰鬥能力分析

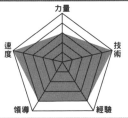

力量　技術　經驗　領導　速度

[特 別 紀 錄 事 項] NOTICES

　　為了保護以兔子身分被 CCG 鎖定的姊姊董香，絢都戴上了黑色兔子面具，開始狩獵搜查官。這項行動頗有成效，他殺了曾經追查董香的搜查官。此外，絢都在拍賣會戰役四處奔走戰鬥，是讓啼、美座等諸多夥伴得以生還的重要原因。

見他的**溫柔本性**。此外，他在拍賣會戰役負責大夫人的護衛任務時，也曾不顧自己的安危，前去拯救陷入絕境的夥伴，已然可見統率組織的領導才能。

◉ 拍賣會戰役時發現的新力量

一般來說，**羽赫具備遠距離強力攻擊與高超速度，卻也因此有不擅長近戰、持久力低**等巨大缺點。過去曾經和絢都對戰的金木，如此評價他的戰術：

「**以近戰來說，略嫌力道不足，所以必定要採取遠距離的戰法。**」（前作第73話）

這個評語十分吻合羽赫的特性。或許是知道這點，兩名在拍賣會和絢都交手的搜查官，都瞄準了羽赫的弱點，打算利用持久戰消耗對方體力，再利用接近戰解決對手（〈:re〉第28話）。

正當所有人都認為絢都會被迫陷入苦戰時，驚人的事情發生了。

絢都竟一刀砍倒兩名搜查官，**用的不是平常的羽赫，而是把獨眼梟使用的鎧甲狀特殊赫子纏在右手，朝對手砍去。**

能夠操縱這種鎧甲狀特殊赫子的，只有不斷同類相食所誕生的**赫者，以及正在變化中的半赫者而已**。絢都只有右手和左肩被覆著鎧甲，尚未遍及全身，或許還處於壁虎或金木那樣的半赫者階段。不過從觀母「**但從我們的歷史看來是不可能的⋯⋯**」（〈:re〉第33話）這句話中，可以隱約察覺赫者和遺傳有關。若將絢都的**父親新也是赫者**這件事相互參照，不遠的將來，**絢都覺醒為赫者的可能性相當高。**

從目前的討論來看，絢都不只在精神上，連喰種的能力也急速成長。未來如果絢都繼續覺醒為擁有更強力量的赫者，很有可能會取代干支或多田良，**登上青桐樹領導者的地位。**

獨眼王的親信——
統轄「青桐樹」的多田良

●多田良和法寺之間意想不到的關聯是？

喰種組織「青桐樹」實質上的統領者，是獨眼王的直屬部下多田良。他不輕易顯露情感，總是冷酷地斬除擋在眼前的敵人。萬丈曾稱許多田良：**「他身為『喰種』的能力自然不在話下，就連腦子也相當靈光。」**（前作第55話）不只戰鬥，多田良在領導組織方面也擔負重責大任，是相當**有能力的人物。**

自由地操縱龐大組織對抗CCG的多田良，他的出身為何？又經歷過怎樣的人生？這些在原作中皆尚未說明，只能從一些片段的線索，發現他可能和**中國系喰種有關係。**

多田良在「安定區」討伐戰中，對於瀧澤政道使用的昆克，露出相當生氣的表情說道：

1
2
3
4
5
6
7
附

「緋的赫子……那是『法寺的昆克』嗎？」（前作第141話）

法寺是在中國搜查隊中立過大功，受到拔擢的搜查官。而且多田良口中的喰種・緋，從這個名字也能聯想到中國。雖然從目前搜集到的情報中，還無法揭曉這件事的真相，但是這名叫緋的喰種，其實是多田良在中國時的喰種同伴，後來遭到法寺討伐的可能性非常高。

再者，之後多田良揪住瀧澤政道的脖子，逼問他：「你是那傢伙的部下？餤在法寺手上嗎？」（前作第141話）從這句臺詞可知，多田良對餤這名喰種具有非比尋常的執著。或許當多田良遇上驅逐了緋與餤的法寺後，激烈的戰鬥將會陸續展開。

用強大力量壓制敵人的
獨眼喰種・干支

◉干支真正想要的東西是什麼？

全身纏著繃帶，如孩子般的言行十分引人注目的喰種・干支。一直以來，她的真實身分始終成謎。直到前作第142話才揭曉，她就是**推理小說家高槻泉，同時也是芳村和憂那生下的半喰種。**

喰種和人類生下來的小孩，是被稱為**獨眼喰種**的特殊存在，與生俱來就擁有強大的力量。干支也不例外，長大後變成喰種和人類都十分畏懼的**獨眼梟（干支）**。同時，她在反復同類相食過程中，體內的**赫者覺醒**，因此擁有了和CCG最強搜查官有馬平分秋色的力量。

現在，干支和多田良、野呂都是「青桐樹」的幹部，不斷和CCG及其他喰種集團激烈鬥爭。從她基於個人興趣，前往CCG拜訪亞門，提供情報給他，以及在「安定區」討伐戰中，砍斷篠原的右

腿時，笑著對什造說 **「成・對・了」**（前作第137話）等行為可以看出，**比起達成組織目的，她更以滿足自己的慾望為優先。** 那麼，為什麼干支會養成如此扭曲的性格呢？

考察這個問題的關鍵，就在前作第119話芳村和金木的對話中。芳村當時向金木提起自己久未謀面的孩子：

「那個『喰種』憎恨著世界。」（前作第119話）

雖然當時芳村是為了讓干支遠離對她窮追不捨的組織，在她一出生就將干支寄放在24區。但是說到24區，**那是一個被評為如糞坑般**（前作第16話）**擠滿了大量喰種的嚴酷環境。** 在那樣的環境下，不依賴雙親獨自生存，可不是常人能夠辦到的事。或許是黑暗的過去**使她充滿絕望，才會逐漸產生憎恨世界的想法。**

沉溺於非人道實驗的瘋狂科學家・嘉納明博

●誠懇醫生背後隱藏的意外過往

大樓鋼筋的墜落之處，一旁重傷瀕死的**金木**被緊急送往醫院。負責為金木動手術的，是嘉納綜合醫院的教授・**嘉納明博**。當初嘉納的形象良好，對遭遇意外的金木也表現得十分關心，隨著故事進展，卻逐漸發現他**正在進行極不人道的實驗**，也就是以金木與利世器官移植手術為代表的**人類喰種化實驗**。

系璃：「**嘉納之前的職業，是 CCG 的解剖醫。**」（前作第86話）

如前述系璃所言，嘉納有著**謎一般的過去**，他從醫學院畢業後，

便前往德國喰種研究機關GFG擔任研究員。其後，加入CCG擔任了四年的解剖醫生。嘉納或許是在任職於這兩個機構的期間，累積了深厚的喰種知識。

嘉納診察完金木後，就藏身於東京郊外的研究設施中，持續利用利世進行實驗。把培養出來的**利世赫包移植到人類身上，企圖製造出第二個、第三個金木**。然而，實驗進行得並不順利，嘉納又遭到正在追查他下落的金木和CCG追捕，為了保身，嘉納在中途加入了「**青桐樹**」，並和青桐樹聯手共同行動。

嘉納：「**我雖然是人類，但目的與你們相同。有效利用彼此的優點吧。**」（前作第107話）

嘉納所說的「目的」究竟是什麼，目前還不清楚。但若真如他所說，他的目的**和青桐樹相同**的話，那麼這個目標如果實現了，恐怕會給**人類帶來充滿絕望的未來**。

執著於身上帶有傷痕的女性，A級喰種‧Torso

●在醫院附近遊走物色獵物！！

Torso，也就是A級喰種‧冴木空男，他對於像昆克斯班成員透那樣，身上帶有傷痕的女性，有著異常的執著。他利用從事計程車司機，藏身於人類社會，並藉此捕食獵物。

計程車司機的工作不需要和人面對面交談，根據行駛路線，在某種程度上還能篩選客層。舉例來說，在經常動手術的大醫院附近，就有極大機會能夠載到身上有手術或剖腹傷痕的女性。實際上，琲世調查Torso的捕食地點時，也發現了範圍以醫院為中心呈放射狀擴散的特徵（〈〈:re〉第4話）。由此可見，Torso應該是為了方便尋找符合自己喜好的獵物，才會開始當計程車司機。除此之外，Torso同時也是「青桐樹」所僱用的情報分子。

曉：「他們『雇用』潛藏在人類社會中的『喰種』，『委託』對方工作。」（〈:re〉第9話）

正如同曉向琲世說明的，Torso 接受青桐樹命令，錄下車內的對話，**把檔案存進 USB 隨身碟裡交給青桐樹**。一般在搭計程車的時候，很容易忽略前方的司機而講出一些不該說的話。如果像前面說的那樣，仔細挑選路線，**在 CCG 或相關機構的附近兜圈，就有機會獲得搜查官的情報**。因此，Torso 繳交的檔案內容，對青桐樹而言，應該是相當有用的情報。

目前 Torso 由於已被搜查官發現真實身分，因此加入青桐樹替他們工作。然而 Torso 卻仍**執著於**曾與他交戰的**透**，無視命令擅自和較高等級的喰種交戰。這個壞毛病要是再不改善，在不遠的將來，Torso 或許會因此喪命。

憧憬強大的傑森，率直果敢的喰種・啼

◉如果能夠釋懷傑森之死，就能變得更強悍?!

隸屬「青桐樹」的啼，是庫克利亞遭到襲擊時成功逃獄的喰種之一。擅長利用甲赫的特性進行近戰攻擊，是CCG認定具有S級危險度的喰種。而這樣的啼，在作品中曾經高聲哭喊。

啼：「壁虎先生……!! 你為什麼拋下我一個，自己先走了呢……!!」（前作第90話）

由此可見，他打從心底景仰壁虎。從監獄裡出來，聽到壁虎被金木殺掉的噩耗後，啼含淚說著「只能把那個白髮王八攪成一灘爛泥」（前作第93話），誓言為壁虎報仇。

這份對壁虎的思念與復仇心，成為他戰鬥時的強大力量，同時卻也成了阻礙他成長的枷鎖。

曉：「你，太執著於過去了，所以不論過了多久都無法改變自己。」（〈:re〉第21話）

如同和啼交戰的曉所言，壁虎的死束縛住啼，令他的目光變得短淺且狹隘。例如嘉納地下研究設施的戰役中，啼喊著：「我要讓你見識一下13區傑森的血統！」（前作第104話）魯莽進攻的結果，反而讓自己受了重傷。在拍賣會護衛任務中也說著：「大哥……你也在看著吧?!」（〈:re〉第19話）啼忘記自己身邊還有其他夥伴，情緒失控而暴走，最後被逼到了死路，這些都是啼被壁虎之死束縛的證明。

未來啼如果想要徹底蛻變，好好當個青桐樹幹部的話，非斬斷對壁虎的執念不可。如果能夠成功，啼或許能成為實力足以威脅絢都的喰種。

171

養育什造，忠於私慾的大夫人

◉主辦人類拍賣會的富豪喰種

經營餐廳和主辦秀場的富豪喰種・大夫人，在喰種社會中相當具有影響力。SS級的她，不僅戰鬥力強，個體的危險度也很高。正如大夫人這個名字，她擁有龐大的身軀，就連在喰種之中也相當醒目。從言行舉止或是「夫人」這個稱號看來，都讓人覺得她是女性，然而實際上卻是男性喰種。

大夫人會將誘拐來的人類，在喰種間進行競標，不單純把人類當作食物，而是作為商品。從他的言行中，完全看不出對於吃人維生有任何心結或迷惘，是仇視人類的典型喰種。

犯下諸多惡行的大夫人，終於在拍賣會掃蕩戰中踏上了末路。在和昆克斯的戰鬥中，他一邊高速移動一邊操縱尾赫，打倒了「開放框架」後戰力提高的瓜江，並且張開血盆大口，打算把瓜江一口氣吞下

肚，展現出符合SS級的壓倒性力量。而就在此時，什造率領鈴屋班現身支援。過去，大夫人曾將年幼的什造當作寵物飼養，並且讓他擔任「解體師」於秀場中登臺表演。此外，更對什造施以重度虐待，令什造的精神扭曲崩壞。把本名叫「玲」的他，起名為「什造」的也是大夫人。在鈴屋班的突襲之下，大夫人倉皇奔逃時，被**阿原半兵衛**的武器切斷尾赫，失去了所有反擊能力，又遭到什造猛烈攻擊。大夫人拼命央求搜查官留自己一命的悲慘模樣，實在讓人難以想像他是SS級喰種。那時大夫人問什造：「**難道……你在怨恨媽媽?!**」什造則回答：

「**……不曾怨恨過你。**」（〈:re〉第30話）最後，在大夫人的咒罵聲中，鈴屋班成員一齊發動攻擊，把大夫人送上西天。親眼看到大夫人走向末路的什造，輕聲地說「**再見了，爸爸**」，向養育自己的親人，同時也向自己不幸的過去告別。**而大夫人被自己養大的什造逼上絕路，這樣的結局也只能說是自作自受了。**

協助拍賣會進行，擁有異常性癖的喰種‧胡桃鉗

◉ 被不知殺死，變成奇美拉昆克的喰種

胡桃鉗是負責搜羅人類，把人類送到拍賣會上拍賣的喰種之一。

皮膚白皙，體態華美，看起來相當女性化的她，隱藏著以**男性睪丸為主食的異常性癖**。出門總是戴著面具，對周遭環境相當戒備的她，卻早已被 CCG 鎖定，視她為和重量級喰種搭上線的重要管道。

拍賣會當天，胡桃鉗把誘拐來的透送進會場，為透的兩億元身價欣喜若狂。緊接著，CCG 闖入會場。她在尋找透的途中，遇上**大芝班**，於是操縱**尾赫和甲赫的複合型赫子**應戰。她輕鬆地在牆壁、地板、天花板間移動，把大芝班耍得團團轉。更**利用可分離的赫子設下陷阱**，把戰局導向對自己有利的方向，最後大芝班全滅。胡桃鉗的危險度，因此從 A 級上升到 S 級。之後，她和前來救援的**不知**、**才子展**

開激戰，不知看穿了胡桃鉗分離的尾赫，會對接近物產生反應後發動突刺的特性，於是算準時機出擊，終於制服胡桃鉗。臨死前胡桃鉗留下遺言：

「我想要……變漂亮……」（〈:re〉第28話）

不知因為這句太像人類會說的話，對她懷抱著罪惡感。死後胡桃鉗的赫子製作成了**奇美拉昆克**，而不知在實驗室第一次看到這副奇美拉昆克時，甚至連把它拿在手上都做不到。後來想使用它時，也**不斷為胡桃鉗的幻影所苦**。奇美拉昆克雖然很難操縱，不過一旦上手，就能成為對付喰種的強效武器。不知如果能夠克服心理陰影，接受奇美拉昆克專家曉的訓練，想必**能將過往的強敵**，作為值得依賴的夥伴**（昆克）**，保護自己和隊友們了。

因為金木之死而崩潰，從此足不出戶的月山習

● 擁有美食家別稱的華麗喰種

月山習是以「美食家」聞名的Ｓ級喰種。正如稱號，月山習會依自己的喜好，選擇捕食對象的特定部位食用，對食物相當講究。在遇見擁有美麗雙瞳的女性時，他低聲說著：「妳那暗棕色的眼瞳，光采漸層得真美。」（前作第32話）然後只摘下她的雙眼並且帶走，具有異於常人的執著心。這樣的月山，不可能不對半喰種的金木感興趣。

月山：「『安定區』的金木……嗎……他的味道，還真有意思。」（前作第32話）

月山遇到在「安定區」工作的金木，沉迷於他身為食材的價值。

PROFILE of TSUKIYAMA SHU

姓名 NAME	月山習		
等級 RATE	S級	隸屬 AFFILIATION	月山家
性別 SEXUAL	男性		
生日（星座）BIRTHDAY	3月3日（雙魚座）		
血型 BLOODTYPE	A型	身高／體重 BODYSIZE	180cm／71kg
面具 MASK	新月形狀的面罩		
赫子 REDCHILD	甲赫		
尊敬的 RESPECT	薩瓦蘭（Jean Anthelme Brillat-Savarin）		
興趣 HOBBY	運動、格鬥技		

[罪 行]
CRIMINAL ACT

● **強奪輕部美園的雙眼**

　月山看上了咖啡店店員‧輕部的眼睛，之後更侵入輕部的房間，直接把她的雙眼挖出來。

● **誘拐西野貴未**

　月山為了引出金木，誘拐了正在和錦交往的西野貴未，打算把她給金木吃。

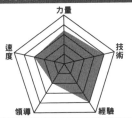

月山習的戰鬥能力分析

力量 / 技術 / 經驗 / 領導 / 速度

[特 別 紀 錄 事 項]
NOTICES

　在嘉納地下設施戰役中，月山為了對抗CCG，和「青桐樹」的嗁共同作戰（前作第100話）。起初月山原本打算一併打倒CCG和青桐樹，但是看到嗁直率的把自己當作夥伴，便改變心意對嗁說「先撤退吧，Monsieur」（前作第104話），試圖護著他。其後月山又和萬丈急忙趕到金木身邊。

之後擅自跑去金木的大學，跟他聊書和興趣等話題，不停在他身邊打探消息，還把金木帶去喰種餐廳，想探知半喰種隱藏的力量。月山知道越多**金木**的事，**對他的執著就越強烈。**

月山：「這麼稀有的東西……怎麼能容許我以外的人享用。」（前作第39話）

然而在金木被「青桐樹」帶走，受到壁虎嚴刑拷問，**覺醒為半赫者**後，情況出現了變化。金木展現出為了保護重要的人，對敵人絕對不能手下留情、堅毅不撓的一面。而月山在追隨著身心都產生劇烈變化的金木之時，不知不覺對金木懷抱起**足以匹敵食慾的好感。**之後，在「安定區」討伐戰中，月山對著執意前往囚多吉少戰場的金木，淚流滿面地說：

「……算我求你了……金木……你就不能別去嗎……」（前作第128話）

東京喰種:re 最終研究
昆克斯 QS極祕搜查報告

◉將月山從絕境中拯救出來的是？

「安定區」討伐戰結束後，得知金木死訊而大受打擊的月山，把自己關在房間裡不肯出來。月山家傭人叶更進一步說明：「習少爺渴求著食物，不分人類或『喰種』。看來無法控制自己的赫子……」不斷亂吃的結果，就是使自己的身體更加衰弱，精神也被逼到極限。唯一能拯救月山的，是目前身為昆克斯班導師的琲世。月山在看到叶給他的琲世照片後，立刻察覺這個人就是金木，衝出房間後高喊著：

「我得去見金木才行……!! 我得去見他啊!!」（〈:re〉第38話）

今後月山應該會為了取回琲世（金木）的記憶而四處奔走，而這件事情的成敗，則會大大影響未來的故事走向。

顯示出月山對金木的心情，已經超越了自身食慾，轉化成類似崇拜的憧憬。

179

喰種一族「月山家」家主──

溺愛兒子的月山觀母

● 身邊充滿忠心傭人的謎樣人物

美食家‧**月山習**的父親，身為喰種一族「月山家」家主的**月山觀母**，和大夫人一樣，都是富豪喰種。平常總是沒什麼表情，講話語調平穩，不過由於太擔心兒子，關心則亂，會突然大聲喊叫，表現出和平常不太一樣的面貌。他的傭人**松前和叶**，為了月山習誘拐了許多人類，不過觀母本人和這些案件似乎沒有直接的關係。但是，他會現身拍賣會競標人類，**利用他的財力，尋找符合兒子口味的「食材」**。目前關於他的戰鬥能力還沒有詳細的資料，但是在**拍賣會被 CCG 襲擊時，他甚至能夠毫髮無傷的離開會場**，可以想見他至少**擁有能夠打倒下級搜查官的實力**。

東京喰種:re最終研究
昆克斯Qs極祕搜查報告

第6章　各組織的喰種及其他人物

如前所述，觀母擔心兒子再這樣不分喰種、人類的亂吃下去，就會走向自我毀滅。

觀母：「……到底該怎麼做……才能填滿習的心呢——」

（〈:re〉第33話）

這樣的獨白，清楚傳達了他深愛兒子的心聲。

月山習得知金木還活著後，身體逐漸恢復健康，卻在知道金木現**在是搜查官琲世後貿然接近他，反而促使精神狀態更不穩定**。同時，叶等人為了習而犯下的大量誘拐事件，也讓月山家被CCG盯上。

因為月山習的關係，使得月山家陷入危機。然而，在習的健康還沒有完全恢復的情況下，還是需要蒐集食材＝人類，即使會遭到CCG**搜查，他也不能無視兒子的需求，見死不救**。不遠的將來，觀母或許會面臨要選擇心愛的兒子，還是要以家主身分守護月山家的終極難題。

忠誠於月山是行動的原動力，叶＝馮・羅瑟瓦特

◉叶為了拯救不斷暴飲暴食的月山而接近琲世

以月山家傭人的身分在〈：re〉中登場的叶＝馮・羅瑟瓦特，醉心於主人月山習。叶向月山的朋友掘千繪拿到了琲世的私人物品，又為了取得月山的優質食材（人肉），前往參加「拍賣會」。叶為了因失去金木而大受打擊，胡亂暴食、病楊纏綿的月山，親身四處奔走。

即便如此，月山的「暴食」仍然沒有好轉的跡象，最後讓整個月山家為了調度他的食材，犯下多起誘拐人類的罪行，終究驚動了CCG，以「薔薇」為代號，即刻展開搜查。為此感到擔憂的千繪，向叶提出了拯救月山的方法。但是這卻是一個必須「為了月山，捨棄這個家」（〈：re〉第34話）的辦法，叶因此被迫做出最終的抉擇。

月山家其中一名傭人被CCG搜查官・木嶋逮捕後，叶終於接

受了千繪的提議，打算告訴月山「金木還活著」，並把從掘那邊拿到的琲世照片給月山看。月山看了照片，立刻恢復過去奇特的言行，彷彿從來沒有把自己關在房間裡似的，迅速開始計畫該如何接近琲世。

接下來，為了完成月山「想要跟琲世（金木）單獨說話」的心願，叶委託「青桐樹」企圖消滅「昆克斯班」成員，卻在襲擊瓜江和不知時慘敗。不過，依叶對月山的強烈心意來看，他想必不會善罷甘休。

●會遭遇滅族的「仇敵」嗎？

叶不只嫉妒月山感興趣的金木或琲世，對月山懷抱強烈忠誠心的他，連對掘也懷有近似嫉妒的情緒。之所以會產生這種想法，是因為當他從德國被帶到月山家時，身為滅亡的喰種家族倖存者，在周遭一片「不吉利」的耳語中，只有月山習對他說：「身上流著同樣血脈的遠房兄弟啊。」（〈:re〉第32話）溫柔地接納他，令他心生感激。

剿滅叶的老家．羅瑟瓦特一族的人，是現在任職ＣＣＧ搜查官的和修政。叶在得知這件事情後，應該會想要復仇吧。

變成S級喰種的前「安定區」店員・錦

◉透過戰鬥和金木築起信賴關係

金木變成半喰種後的第一戰，對手就是被稱為**錦**的西尾錦。此時的錦還是個好戰、不相信他人，徹底的個人主義者。但是當戀人**貴未**被月山綁走時，金木和**董香**合力把貴未救了出來，從此之後，錦和金木便化敵為友。身為「安定區」的一分子，錦雖然不擅長直接表達自己的情感，但是在金木被「青桐樹」擄走時，他卻率先表示要去營救金木，展現了熱血的一面。

在「安定區」討伐戰前，錦曾對金木說：「**我說你啊，真的有笨到這種程度嗎？**」「**其實，你沒必要『這麼做』吧？**」故意用反話勸阻他。話雖如此，錦卻明白金木心中真正的想法，並沒有強行阻止，而是目送金木踏上戰場。自己也是說著「**那麼好的女人，最後不抱一**

1 2 3 4 5 6 7 附

下怎麼行」，打算和貴未道別後就遠走高飛（前作第128話）。

◉變成「大蛇」的錦，真正的意圖究竟為何？

〈:re〉裡的錦以喰種「大蛇」身分登場，推測為S級以上。

CCG的伊東倉元曾說他「是個相當老練的傢伙」（〈:re〉第2話）。

「昆克斯」和琲世與大蛇交戰時，錦也不斷用比以前更強大的赫子，隨心所欲地施以強烈攻擊。接著在琲世的反擊之下，被壓制在地的錦對琲世說：

「你這個傢伙……不管去哪裡都得不到救贖……金木。」

（〈:re〉第7話）

他說這番話究竟有什麼意圖？再者，根據錦以往的行動，原本應該是要狩獵同類的喰種才對，但是他卻把Torso稱為「我們的東西」，試圖從昆克斯班手下救他出來（〈:re〉第6話），目的實在難以捉摸。

錦雖然在董香和四方開的咖啡店「:re」露過好幾次面，但是動向依然成謎，或許在未來能夠更明白他的真正目的。

暗藏「小丑」身分的喰種面具設計師・詩

●過去是4區首領；現在是「小丑」成員

喰種在戰鬥時，為了不要讓CCG搜查官發現真實身分，往往都會戴著面具。而**詩**正是在4區開了一家面具店的面具師喰種。

詩過去是4區喰種的首領，CCG稱他為**「無臉」**。以前他和當時四處流浪、闖入4區領域作亂的**四方**，發生過激烈衝突，不過卻在無數次交戰中，逐漸建立起信賴關係。

再加上藉由製作面具，和**董香、金木**有往來，特別是金木，詩不但給了他很多建言，更在他被**「青桐樹」**擄走時，幫助**「安定區」**眾人拯救金木，而且似乎正在打探某些令他在意的事情。

然而詩的另一面，則在前作第143話揭露了。「安定區」討伐戰後，詩談起金木時曾說：**「……這個時代已經不流行『悲劇』了。」**當時

東京喰種：re 最終研究
Q'S極祕搜查報告

第6章 各組織的喰種及其他人物

在場的**系璃、蘿瑪、妮可**，也都表現出嘲諷的態度，而這些人，正是謎樣喰種集團**「小丑」**的成員。

◉因面具而結緣的詩和琲世

詩在〈:re〉中首先以**「拍賣會」**主持人身分登場，後來又和潛入會場的CCG搜查官**什造、平子**交戰。而他和過去的夥伴——**「:re」**咖啡店的四方與董香之間，還是跟以前一樣有所往來。

之後，聖誕節的早晨，**琲世**收到**眼罩面具**。為了釐清事情真相，琲世造訪了詩的店，不過詩並沒有對眼罩面具的事情多說什麼，就連一同寄到的高槻泉小說，也否認和自己有關係。

在那之後，琲世和**「昆克斯」**成員再次造訪詩的店，打算為全員訂製用來偽裝成喰種、探聽「薔薇」情報的「作戰」用面具。未來詩和琲世的關係，想必會有更多發展。

1
2
3
4
5
6
7
附

希望琲世（金木）幸福的咖啡店「:re」女店長・董香

◉帶著「安定區」的回憶，活出新的人生

董香——霧嶋董香，是以前和金木一起在「安定區」工作的喰種少女。總是對金木不太友善的董香，其實一直關心著他。在金木失控差點殺了好友英時，董香也曾出手幫他，基本上是個性溫柔的人。後來，董香和金木一起經歷與搜查官、月山等人的戰鬥，彼此間的羈絆越來越緊密。然而11區的青桐樹戰役後，金木就和萬丈一起行動，離開了「安定區」。董香每天都在想，如果金木回來的話，自己應該對他說些什麼才好。但是當金木真的回來時，她脫口而出的卻是，**「你這種人別給我回來『安定區』」**。**而且，這竟然**這種和自己真實心意完全相反的話（前作第120話）。很快地，CCG開始攻擊「安定區」，成了她和金木最後的對話。

PROFILE of KIRISHIMA TOKA

姓　名 NAME	霧嶋董香		
等　級 RATE	無	隸　屬 AFFILIATION	咖啡店「:re」
性　別 SEXUAL	女性		
生　日（年齡）BIRTH DAY	7月1日（21歲）		
血　型 BLOODTYPE	A型	身高／體重 BODYSIZE	156cm／45kg
學　歷 BACKGROUND	清巳高中普通科（退學）		
赫　子 REDCHILD	羽赫		
喜歡的 LIKE	兔子、芳村的咖啡		
討厭的 HONER	喰種搜查官、遲鈍的傢伙、鳥		

[罪 行] CRIMINAL ACT

● 殺害草場搜查官

　　殺害參與驅逐喰種「笛口涼子」行動的草場搜查官，雖然當時也打算一併殺害同行的中島搜查官，之後則被亞門和真戶擊退。

● 殺害真戶搜查官

　　和喰種「笛口」（之後成為「青桐樹」幹部）一同殺害真戶搜查官。亞門一等（當時階級）那時正在跟其他喰種交戰。

霧嶋董香的戰鬥能力分析

（雷達圖：力量、技術、經驗、領導、速度）

[特 別 紀 錄 事 項] NOTICES

　　董香與弟弟絢都，兩人在和喰種搜查官交戰時，都會戴上同款的兔子面具（外觀設計稍有不同），因此被CCG視為同一個SS級喰種「兔子」。一般來說，會藉由「赫子痕」來分辨該攻擊是否來自同一名喰種。但是親兄弟姊妹的赫子痕相當近似，因此容易搞混。

芳村、古間、入見以及金木，眾人都在激戰中下落不明。雖然董香也打算參戰，卻被四方阻止，兩人一同前往他方。最後，看著遭到破壞的「安定區」，她低聲說道：

「我深信不疑。那傢伙一定會回到『安定區我們的身邊』。」（前作第

在這句話中，《東京喰種》的故事也宣告落幕。

●責備月山將自己的想法強加在琲世身上

雖然不清楚是從什麼時候開始，董香和四方開了一家名為「:re」的咖啡店。在〈:re〉第 9 話重新登場的董香，和**以客人身分走進店裡的琲世（金木）重逢了**。當下就連四方都顯得有些無措，不過董香始終不改笑臉的和琲世對話。後來，琲世變成咖啡店的常客，董香也和他說過很多話，卻沒有進一步的行動。難道董香不希望金木回想起

自己的事嗎？這個疑問在〈:re〉第42話得到了解答。那天，知道金木還活著、恢復精神的月山，來到了「:re」。月山想要取回金木（琲世）的記憶，他知道琲世是這間店的常客時，不禁質問董香：「為什麼不告訴他，他就是金木研?!」（〈:re〉第42話）對此，董香答道：

「我認為……金木不用回到我們這邊……不回來，比較好。」（〈:re〉第42話）

現在的金木擁有琲世的記憶，要他忘了這段人生，回到喰種世界，這只是月山自私的想法，董香因此拒絕了月山的提議。但是她又接著說：**「假如有一天，他恢復記憶，沒有半個人可以依靠，到時候，這裡再成為他的歸屬之地就好了。」**或許先前的發言和過去一樣，只是她的好強之詞，董香的內心深處，應該還是希望金木回來的。

默默守護金木和董香，值得信賴的「大哥哥」‧四方

◉ 教導金木喰種的生存之道

在沒有經過自己同意的情況下，**金木**在某天被迫變成半喰種。而教導他喰種的生存之道，同時指導金木和董香格鬥技巧，在「**安定區**」中猶如兄長般照顧他們的喰種，就是**四方蓮示**。毫無疑問，他的話帶給金木相當大的影響。四方以前和**詩**、**系璃**一起住在４區，某天遭遇在他小時候驅逐了親愛姊姊的有馬。在詩的幫助下，打算報復仇人的四方，卻被有馬當成訓練部下平子的喰種來對待，兩者間顯然實力差距甚大。此時，**芳村**突然現身，救了快被殺掉的四方。四方因此搬到20區，從此跟著芳村行動。

◉ 為了守護董香的願望而開了咖啡店「:re」

「安定區」討伐戰時，四方現身於打算前往戰場的董香面前。董香起初搬出芳村說過的話：「『安定區』的方針是互相幫助……」想說服四方同意自己參戰。但四方卻說明了，一直以來「互相幫助」的

古間和入見兩人參戰的理由，對泣訴著想參戰的董香說：

「好好思考吧。那兩個人，選擇挺身戰鬥——其中的理由是什麼。」（前作第130話）

接著和董香一起離開了那個地方。後來，這兩個人在〈:re〉的故事中，開了一間名為「:re」的咖啡店。為了隱藏四方的身分，在店裡時董香都叫他**「大哥哥」**。四方除了在琲世面前的座位下面坐下來盯著他看，因此被董香喝斥以外，基本上他都是在背後默默守護著董香。

為了讓恢復記憶的金木，在無依無靠時有個**「歸屬之地」**，董香開了「:re」咖啡店。而守護她的心願，就是四方目前的生存目標。

遭到CCG追查的攝影師兼情報分子・掘千繪

◎和「美食家」喰種月山習之間的奇妙友情

掘千繪雖然是人類，卻是一名幫助喰種月山習的自由攝影師。這兩人以前在高中時同校，因為掘不小心拍到月山的捕食現場而開始有往來。月山認為無視倫理與價值觀，一心只追求自己慾望的掘，和自己是同類；掘也認為月山是能夠帶給自己樂趣的最佳拍攝對象。兩人跨越了種族藩籬，搭建起友誼的橋樑（《東京喰種：日常》）。

掘在月山遇見金木這個「最棒的食材」後，為了幫助月山，她把人工喰種的情報、庫克利亞逃獄者名單等資料提供給月山（前作第86、95話），替朋友的美食之路貢獻一份心力。然而在前作尾聲，認為金木已經死在「安定區」的月山，大受打擊而臥病在床。掘為了讓月山打起精神，於是把琲世，也就是失去記憶的金木私人物品給月

山，卻沒有什麼效果，她只好使出最後手段。某天，掘造訪月山家，向月山的僕人叶問道：

「我想到一個拯救月山的方法，不過，月山家，可能會因此破滅。叶，你願意為了月山，捨棄這個家嗎？」（〈:re〉第34話）

叶雖然有些掙扎，最後還是接受了掘的提案。於是**掘把六張照片放在信封裡交給叶**，要他按照數字順序將照片交給月山。第一個信封裡面放的是琲世的照片，見到照片的**月山，一眼就看出琲世和金木是同一個人，逐漸恢復了精神。**然而，此時**掘卻陷入了被CCG追查的困境。**這或許因為她交給月山的照片，是以非法手段取得的有關。即便無法在社會上立足，掘也要拯救月山。復活的月山習，在得知掘陷入危機後會採取什麼行動，也是值得注目的焦點。

東京喰種:re 名言集

……欸，月山，你可曾，願意為了「食材」而死？

——掘千繪 〈:re〉第39話

當月山問掘「『美食』究竟是什麼」的時候，掘這麼回答他。月山失去了長久以來執著的終極「食材」金木後，始終過著行屍走肉的日子。或許對月山來說，金木已經不僅是「食材」，而是更重要的存在了。

第7章

組織之謎②喰種組織

「青桐樹」、「小丑」、「薔薇」，
再加上反青桐樹的「磁碟」等，
迫近被謎團包圍的喰種組織全貌!!

東京喰種:re 最終研究
昆克斯 Q'S極祕搜查報告

最大的喰種組織「青桐樹」，其成立與衰退徵兆

●採用人工喰種，排除舊幹部的目的是？

「青桐樹」是原作中最大的喰種組織，對CCG而言，是首要殲滅對象。謎之喰種「獨眼王」，以**「無論是喰種或人類，都要用力量統治他們」**的理念，成為青桐樹首領（※1），持續擴大組織的勢力。

「青桐樹」的成立，推測始於〈:re〉故事開始前三年（※2），能夠在短期內擴大勢力的理由，主要有下列兩項：

主要原因①　吸收現存喰種組織的首領進來當幹部

壁虎和**瓶兄弟**等青桐樹創立時期的幹部，原本都是擁有許多手下的喰種組織首領。將這些首領招攬進來，他們的手下勢必也會成為青桐樹的成員。在壁虎他們死後成為幹部的S級喰種美座，原本也是率

領一個團體的領導者。

主要原因② 積極蒐羅優秀的喰種

〈:re〉第9話中，曉曾經說明，青桐樹會委託組織外的喰種進行任務，若因任務危及到該喰種的社會地位，就會把他吸收進來，增強組織的戰力。擁有許多人才的青桐樹，若是要把任務委外執行，那麼**接下任務的喰種，想必是擁有高強戰鬥力的優秀個體**。執著於昆克斯班成員・透的 A 級喰種 Torso，也是因此才加入青桐樹（※3）。

以此逐漸成長為巨大組織的青桐樹，卻也有大型組織的缺點：**成員對青桐樹的忠誠度相當低**。壁虎死後，他的幹部位置就交接給小弟啼。他原本有一群被稱為「壁虎一門」的手下，應該都是壁虎還沒加入青桐樹前收的小弟，因此啼自然就接管了這些人。像這樣的喰種在成為青桐樹成員後，依然會和同組織出身的人組成小團體，不願意受其他幹部的指揮（※4），他們極有可

能在**組織中呈現半獨立狀態，比起對青桐樹忠誠，他們更效忠自己的首領**。也就是說只要首領還在組織裡，這些人就會一起出走，這些人就會為了青桐樹工作。如果首領背離組織，這些人就會一起出走。從最高幹部多田良的情況來看，他似乎還沒有一群值得信賴的兵力。同時，近期由於多田良獨裁的態度，使得在青桐樹中有一席之地的幹部絢都相當反感，組織的結構似乎已經開始動搖。

此外，青桐樹把 CCG 出身的研究人員·**嘉納教授拉攏進組織**（※5），製造出像瀧澤那樣的人工喰種，除了增強戰力之外，另有其他目的。例如**排除**絢都、啼這些**舊幹部，強化組織的統治**。如前所述，現在的幹部以及他們的手下，這些戰力的忠誠度不足，令人憂心。青桐樹高層之所以重用人工喰種，很有可能是為了牽制這些人。

● 拍賣會戰役敗北後，組織勢力逐漸減弱

之前襲擊庫克利亞成功時，多田良曾如此嘲笑 CCG：「那樣也算這個國家對付『喰種』的精英？真是可笑。」（前作第78話）然

而在〈:re〉第31話中，由他直接指揮的昆克鋼搶奪作戰（※6）宣告失敗，讓身為資金來源的富豪喰種遭到大量屠殺，吞下了慘烈的敗仗。此後，青桐樹不僅在財務方面受到打擊，更出現了許多對多田良指揮感到不滿的聲浪。同時，關於是否要去救援被CCG關押的雛實這件事情，多田良與幹部間的意見分歧，最壞的情況下，成員很有可能會選擇離開青桐樹。因此，青桐樹目前正在接洽新的資金來源「月山家」，為了拯救組織的困境，與CCG開啟了新的戰端。

如果這場戰爭再次敗北的話，這個最大的喰種組織，很有可能面臨崩壞的命運。

注解

※5　從綁架嘉納的助手，拷問並將其殺害這件事看來，可以推測多田良當初有殺掉嘉納的打算（前作第93話）。

※6　保護昆克鋼的是和多田良有深厚關聯的特等搜查官法寺。

青桐樹的核心成員
有分裂的前兆？

◉開始出現反對多田良的成員

「青桐樹」是由獨眼王帶領的好戰喰種集團，由被稱為「幹部」的高層來管理組織。在前作已經大致釐清，青桐樹大部分的事務，是由獨眼王的直屬部下多田良來掌管（前作第55話），現在似乎仍沒有改變。而根據萬丈的說法，絢都也是幹部之一。在〈:re〉中，絢都招攬 Torso 加入青桐樹時也曾說過：

「……我先給你忠告，『上頭那些人』可不像我們這麼好講話。」（〈:re〉第9話）

由此可知青桐樹幹部之間，具有上下階級關係。用「那些人」這

種說法，代表並不是單指獨眼王一個人而已，有可能是包含了獨眼王、多田良、野呂，再加上協助干支的嘉納等人物。

握有組織實權的領導者多田良（※），以自身的資質、才能與權威掌管組織，然而仍有一些部下對他心生反抗。其中，放棄拯救被CCG抓走的雛實一事，就令絢都相當反彈。同時，「磁碟」也透漏有些成員是從「青桐樹」叛逃而來。或許**多田良的獨裁政權已經走到盡頭**，再繼續下去，**很有可能會有更多的幹部選擇離開青桐樹。**

此外，多田良把瀧澤放在身邊，可以看出他對干支和嘉納的實驗體，多少還算信賴。如果像瀧澤這樣強大的半喰種數量能夠增加，或許就可以**捨棄目前的幹部**。屆時，「青桐樹」會分裂，和CCG發展成三強對抗的型態也說不定。

注解 ※ 「青桐樹」組織的首領是獨眼王，但是制定發展方針，並指示成員執行的人是多田良（〈:re〉第33話等）。

拍賣會戰役中表現失常的絢都小隊接下來會怎麼樣？

● 絢都在組織內的立場逐漸產生轉變

前作中幾乎沒有跟人搭擋過的絢都，在〈:re〉當中則**和雛實一起行動**。他們被交付了現場指揮的任務，在護衛大夫人的拍賣會戰役中，絢都擔任整個部隊的指揮（〈:re〉第19話）。而擁有優秀聽覺的雛實，則負責確認周遭的狀況，提供絢都戰場情報，此外，雛實似乎也負責指揮基層人員進行作戰（〈:re〉第20話）。

基本上，絢都會忠實執行組織的命令，但是在**拍賣會戰役時，他卻大大的違反了組織的要求**。他的任務是保護大夫人，但是當他知道同伴啼有生命危險時，**卻選擇放棄大夫人去救啼**（〈:re〉第25話）。結果，啼最後雖然得救，大夫人卻被鈴屋班圍攻而亡。再加上胡桃鉗也被討伐，重要的夥伴雛實被抓走，在他們逃跑的過程中，更受到磁

碟的追擊。**絢都所指揮的「青桐樹」部隊，可說是大敗而歸。這場戰役的失敗，無論在戰鬥力或者立場上，絢都皆難辭其咎。**

從組織的角度來看，絢都確實有過失，但是其中也不乏支持他的人。首先，啼由於自己擅自行動而失去嘎嘰、咕滋兩名手下，在極端沮喪的狀態下，眼看就要死在 CCG 手裡，由於被絢都救了一命，啼從此變得相當信賴絢都。另外，美座在看到絢都選擇放棄保護大夫人時，儘管認為**「以一個組織的成員來說不及格」，「但我並不討厭你的選擇……」**（〈〈 :re〉 第 30 話）給予絢都正面的評價。

絢都向多田良提議拯救雛實（〈〈 :re〉 第 33 話），提案卻被駁回。如果絢都心生不滿，決定**單獨前去拯救雛實的話，啼和美座應該也會協助他**吧。

因為啼的成長，促使壁虎一門變成啼一門?!

● 無法想像是喰種，以向心力為傲的集團

壁虎一門是壁虎在13區時期的喰種集團，特徵是除了首領以外，成員都帶著白底黑紋的面具。壁虎被金木和什造討伐後，由**啼接下了首領的位置**。即使壁虎已經不在了，這個集團還是維持「壁虎一門」的稱號，這或許是啼的自稱，也是啼**對壁虎高度忠誠**的表現。

雖然取代壁虎成為首領，但是底下的成員對啼也相當忠誠。在大夫人的拍賣會戰役中，啼陷入險境，此時嘎嘰、咕滋兩名手下便用身體幫啼擋住攻擊。看到兩人為救自己而犧牲的模樣，啼含淚奮起，大喊著：**「我要把你們切成一片一片，直到全死光了為止!!全部!!全部!!」**一度扭轉了戰局（〈re〉第24話）。

在遭遇失去部下的失敗後，成員也沒有喪失對啼的忠誠心。啼

東京喰種:re 最終研究
昆克斯 QS極祕搜查報告

由於在拍賣會戰役負傷，因此似乎暫時離開了戰線，但壁虎一門的成員仍繼續代替啼執行任務：**「啼大哥的代理人……我們會確實做好……」**（〈：re〉第40話）雖然這原本是壁虎所組織的凶暴集團，但他們之間確實有著相當強烈的信賴關係。

雖然不清楚壁虎一門過去的功績，但是失去部下、執著於過去的啼，在心境上確實產生了變化。如果啼能跨越過去的障礙，大幅成長的話，或許有一天，他**能夠親自廢除壁虎一門的稱號，改為啼一門也**說不定。

壁虎一門

【前任首領】壁虎
【現任首領】啼
【成員】
嘎嘰、咕滋、承正、頰黑、死堪

作戰經歷

和月山、萬丈交戰
除了萬丈被一擊打倒外，其他的成員在混戰中打成平手。

和月山、萬丈二度交戰
情況演變成再次對決，這次CCG卻跑來攪局。雖然有月山的協助，還是以劣勢敗逃。

參與拍賣會戰役
在前線襲擊CCG，嘎嘰、咕滋戰死，啼也因此受了腳傷。

奇襲昆克斯
接受叶的委託，襲擊琲世以外的四名昆克斯，卻反被打敗。

在財政界也有影響力的喰種一族・月山家

◉為了尊重月山習的想法而邁向毀滅？

「美食家」月山習的老家**月山家**，是擁有龐大財產的喰種一族。

身為喰種卻和財政界交情深厚，具有相當大的影響力。根據月山習的說法，他的祖父是探險家，往來世界各地進出口「珍貴的東西」，月山家因此累積了大量財富（《東京喰種：：日常》）。月山家具體的規模尚不清楚，不過從被和修政滅族的德國喰種**羅瑟瓦特家**也是他們的遠親來看，可見月山家的血脈和人脈一樣廣泛。

月山家現在的家主，同時也是月山習的父親，是代號為「火烤三明治」的**月山觀母**。觀母相當寵愛兒子，包含他在內，整個月山家的人都以**月山習的想法**為優先。為此，月山家的人綁架了大量人類，也是為了提供食物給因失去金木而陷入絕望、暴飲暴食的月山習。

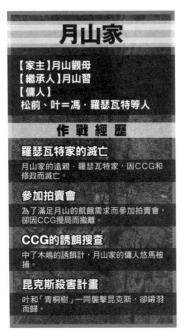

塵。

上羅瑟瓦特家滅亡的後

家，或許無法避免與CCG激烈衝突。如此一來，月山家或許會**步**

的想法為優先，執意取回金木記憶的話，長期隱身在人類社會的月山

克斯班成員，讓事態更顯混亂（〈:re〉第40話）。如果繼續以月山習殺害昆

外，月山家的叶為了幫月山取回金木的記憶，委託「青桐樹」**殺害昆**

是和羅瑟瓦特家有關的人，但是深入調查月山家也是遲早的事。此

舉月山家（〈:re〉第38話）。即使CCG目前只從赫子痕得知犯人

開。CCG在搜查中，活捉了月山家的傭人悠馬，並公開拷問影片挑

了（〈:re〉第37話），但是針對月山家大量誘捕人類的搜查卻已經展

敬愛月山習的叶把琲世（金木）的照片交給他之後，月山習復活

月山家

【家主】月山觀母
【繼承人】月山習
【傭人】
松前、叶＝馮・羅瑟瓦特等人

作戰經歷

羅瑟瓦特家的滅亡
月山家的遠親・羅瑟瓦特家，因CCG和修政而滅亡。

參加拍賣會
為了滿足月山的飢餓需求而參加拍賣會，卻因CCG攪局而撤離。

CCG的誘餌搜查
中了木嶋的誘餌計，月山家的傭人悠馬被捕。

昆克斯殺害計畫
叶和「青桐樹」一同襲擊昆克斯，卻鎩羽而歸。

不斷開著惡劣玩笑的
謎樣組織・小丑

◉擁有可疑的強悍戰鬥能力及情報收集能力

　　「小丑」是成員數目、活動區域、目的完全不明的喰種組織。團隊中聚集了以快樂為人生目標的**享樂主義者**，成員玩笑似的言行與常人無法理解的行動都相當引人注目。平常看起來群龍無首，然而一旦聚集起來，又能夠發揮超群的組織能力，更擁有足以打倒CCG上等搜查官的戰鬥能力。此外，他們也**擅長收集情報**，在拍賣會戰役時便事先察覺了CCG的作戰計畫（〈:re〉第19話）。他們能夠取得理應被嚴密看管的機密情報，推測CCG內部或許有和**「小丑」互通聲息的內奸**存在。

　　如前所述，「小丑」的成員數目不明，組織結構與指揮系統都充滿謎團。拍賣會掃蕩戰後，「小丑」中的詩造訪「:re」時，給了一

個小提示。當四方問詩：「……小丑那群人究竟在打什麼主意？他們……打算怎麼對付研？」詩則悶悶地答道：

「誰知道……我也不清楚老大在想什麼。」（〈:re〉第31.5話）

從詩的臺詞中，至少能夠得知「小丑」內部，有統領全體的「老大」存在，同時這位他或她對金木懷抱興趣。前作中潛入「安定區」的「小丑」成員蘿瑪，曾表示想要看到金木消沉的樣子，對他的悲劇抱著惡劣的興趣，蘿瑪的興趣是否和老大的想法一致，目前還不得而知。或許「小丑」正打算執行某個巨大的計畫，所以需要由人類變成喰種的金木肉體，又或者是金木驚人的戰鬥能力也說不定。

小丑

【首領】不明
【成員】
詩、妮可、宗太、系瑀、帆系蘿瑪、剛缽

作戰經歷

小丑討伐戰
受到CCG攻擊，多數成員遭到討伐。

襲擊利世？
「小丑」成員宗太推下大樓鋼筋，讓利世受到重傷無法再戰。

拍賣會戰役
負責維護拍賣會進行，迎擊闖入會場的CCG搜查官。

與「青桐樹」為敵的謎樣存在・磁碟

●由「青桐樹」而生的喰種？

作品中登場的組織、集團當中，最神祕的存在就是磁碟。他們第一次出場，是在拍賣會掃蕩戰前，「青桐樹」的干支曾對部下絢都說：**「如果『磁碟』來了，你就收拾一下。」**（〈:re〉第15話）絢都雖然答應了，內心卻暗自不滿：**「『收拾一下』……？不都是……你們自己捅出來的簍子。」**（〈:re〉第15話）從這句話可以看出，磁碟應該是經由「青桐樹」之手誕生的，在不明的原因下，現在雙方處於敵對狀態。「青桐樹」裡有掌握人工製造喰種技術的嘉納，如此想來，或許磁碟跟金木一樣，都是嘉納研究下的產物。還有，在雛實這番話中：**「不過『白鴿』那邊好像也注意到關於那群磁碟的事了。」**（〈:re〉第15話）可知磁碟應該不是一個人，而是**一個集團**。

前作的「安定區」討伐戰中，包含亞門和瀧澤在內，有許多喰種搜查官下落不明，作品中也暗示了這些人可能已經變成嘉納的研究對象（前作第143話）。實際上，瀧澤就變成了稱號為「貓頭鷹」的人工喰種，以「青桐樹」成員的身分活動。拍賣會討伐戰後，逃走的「青桐樹」成員被全身纏著布的高大人物追殺，遭到襲擊的成員口中喊出了磁碟這個名稱（〈:re〉第31話）。這名磁碟的身影，令人聯想到亞門，他們之間應該有所關聯。

充滿謎團的磁碟，是像「小丑」或「青桐樹」那樣仇視人類的組織嗎？昆克斯們被葉和「青桐樹」襲擊的時候，磁碟擊退了攻擊才子的喰種，無論理由為何，他拯救的對象是人類（〈:re〉第41話）。但是話又說回來，有可能是喰種的磁碟，應該會被CCG列為驅逐對象。對此不知磁碟會怎麼想，雙方屆時要是遇上了，發展成戰爭的可能性相當高。

至今仍守護著

琲世（金木）的「安定區」夥伴

◉儘管沒有了店鋪和店長，卻還是存在著羈絆

「安定區」是曾經存在於20區的咖啡店。店長芳村是擁有SSS級戰鬥力的強大喰種，食用自殺者的遺體維生，摸索著與人類共存的生活之道。芳村身邊因此聚集了許多年輕的喰種，最後「安定區」成了20區喰種的據點。初期的成員有**古間、入見、四方**，過去過著混亂生活的他們，在芳村的感化下，慢慢融入人類社會。後來又加入了**董香、金木、錦**，而芳村就像父親一樣教導著他們。

前作的最後，「安定區」遭到CCG攻擊而毀壞。店長芳村被「青桐樹」帶走，古間和入見下落不明。金木則喪失記憶，變成喰種的敵人‧CCG搜查官。然而，「安定區」授予的教導仍未斷絕，存活下來的三個人當中，四方和董香開了名為「:re」的咖啡店，像芳村

那樣用咖啡鼓舞人心。而錦則化名為大蛇，在和CCG對抗的同時，也被冠上了**「狩獵喰種」**（〈:re〉第12話）的名號。推測錦或許**只捕食青桐樹等敵對組織的喰種，極力避免襲擊人類。**他們至今仍遵守著芳村的教誨，不斷尋找與人類共存的生活之道。

「安定區」出身的人，彼此擁有強烈羈絆，他們也相當掛念如今是喰種搜查官琲世的金木。因此**對於享受金木痛苦的「小丑」，懷抱著強烈的警戒心。**四方雖然和「小丑」成員詩是認識很久的朋友，但是當詩談起金木的話題時，四方甚至語帶嚴厲地問詩：**「他們⋯⋯打算怎麼對付研？」**（〈:re〉第31.5話）想查清楚他們的意圖。在喰種與搜查官對立的立場上，他們無法明目張膽的幫助琲世（金木），但是當金木面臨危及生命的危險時，他們想必會發揮高強戰鬥力，義無反顧的出手相助。

東京喰種:re
名言集

死亡⋯⋯無意義的

死亡，不會得到

任何回報——

—— 丸手齋 （〈:re〉第34話）

未來若真的讓徹底信奉理性的政當上CCG局長的話，多數的搜查官都會被當作隨時可以捨棄的棋子，到死為止都不斷被人利用。丸手對於政過度的成果至上主義有可能失控一事，懷抱著警戒。

附 錄

昆克辭典／用語集

介紹琲世等搜查官使用的昆克，
以及作品中出現的特殊用語，
專用詞彙都將詳盡解說!!

東京喰種:re 最終研究
昆克斯 Q'S 極祕搜查報告

主要昆克介紹

　　搜查官與喰種交戰時使用的昆克，是由喰種的赫子製成、高度生物科技下的產物。在此將介紹作品中登場的主要昆克。

IXA

材料：不明　Rate：不明　　形狀：盾＋槍
形式：甲赫　使用者：有馬貴將
特徵：具備盾與槍兩種型態，有馬在地下道與金木戰鬥時使用的昆克，同時具有攻守兩方面的優點。

鬼山田

材料：鬼山田　Rate：S　　形狀：大刀
形式：尾赫　使用者：篠原幸紀
特徵：具備寬闊刀身的昆克，使用它時要大力揮舞。篠原曾在「安定區」討伐戰時使用此昆克，卻在與芳村交戰時遭到破壞。

鬼山田壹

材料：鬼山田　Rate：S　　形狀：大刀
形式：尾赫　使用者：篠原幸紀
特徵：篠原在青桐樹的基地與芳村戰鬥時使用的昆克。雖然傷了芳村的手，卻沒能夠抓到他。

倉

材料：不明　Rate：不明　　形狀：大刀
形式：甲赫　使用者：亞門鋼太朗
特徵：真戶的遺物，後來由亞門接收。亞門在討伐S級喰種．瓶兄弟時曾經使用它。特色是能夠分離成兩個部分。

黑磐Special

材料：大瀨　Rate：S　　形狀：棍棒
形式：尾赫　使用者：黑磐巖
特徵：形狀如同棍棒，黑磐巖和芳村戰鬥時使用的昆克，但此昆克沒能破壞芳村的強力盔甲。

蠍 1/56

材料：不明　Rate：B　　形狀：小刀
形式：尾赫　使用者：鈴屋什造
特徵：可以當成飛刀投擲的昆克，是什造的愛用武器。本身殺傷力低，但是在關鍵時刻能夠起到狙擊作用，在討伐低等級喰種時相當實用。

阿布庫索魯&伊夫拉福特

材料：不明　Rate：不明　　形狀：小刀
形式：鱗赫　使用者：六月透
特徵：短刀形狀的昆克。雖然能夠刺穿喰種的皮膚，卻無法給予致命傷害。

天津

材料：不明　Rate：不明　　形狀：槍＋鞭
形式：尾赫＋甲赫　使用者：真戶曉
特徵：擁有複數赫子性質的「奇美拉」昆克的一種。拔下鞭狀的柄，就會從內側現出甲赫的刀刃。

新

材料：新　Rate：SS　　形狀：鎧甲
形式：甲赫　使用者：篠原幸紀、黑磐巖
特徵：外形為覆蓋全身的盔甲型昆克。篠原與黑磐在「安定區」戰中曾裝備它上陣，卻仍無法防禦SSS級喰種的攻擊，黑磐巖也因此失去左手。

新〈proto〉

材料：新　Rate：SS　　形狀：鎧甲
形式：甲赫　使用者：篠原幸紀、黑磐巖
特徵：相當難以駕馭，甚至會反撲使用者的「新」之試作品。篠原和黑磐在青桐樹基地與芳村戰鬥時曾經使用它。

新.貳〈proto〉

材料：新　Rate：SS　　形狀：鎧甲＋頭盔
形式：甲赫　使用者：亞門鋼太朗
特徵：結合鎧甲與頭盔的昆克。原本是要給篠原、黑磐使用，後來交給亞門，在「安定區」討伐戰派上用場。

新β 0.8

材料：新　Rate：SS　　形狀：鎧甲
形式：甲赫　使用者：篠原幸紀
特徵：篠原和變成半赫者的金木交戰時所穿戴的昆克，然而仍無法防禦金木的攻擊。不過似乎沒發生過像 proto 那樣攻擊使用者的情況。

東京喰種：re 最終研究
昆克斯 QS極祕搜查報告

和1/3

材料：不明　Rate：S＋　形狀：大刀
形式：鱗赫　使用者：平子丈
特徵：平子在青桐樹與「安定區」討伐戰中使用的昆克。他使用這個昆克成功阻止了SS級喰種入見。

胡桃鉗

材料：胡桃鉗　Rate：S　形狀：槍
形式：尾赫＋甲赫　使用者：不知吟士
特徵：以不知在拍賣會掃蕩戰中討伐的胡桃鉗製作而成的昆克。由於深受胡桃鉗的幻影所苦，不知至今仍無法使用它。

鳴神

材料：不明　Rate：不明　形狀：槍
形式：羽赫　使用者：有馬貴將
特徵：有馬對戰金木時使用的昆克，能夠施放強烈電流。有馬先用鳴神攻擊金木，再用IXA刺傷他。

高次精神次元

材料：不明　Rate：不明　形狀：砲
形式：羽赫　使用者：田中丸望元
特徵：能夠發射衝擊波進行攻擊的昆克。特等搜查官田中丸使用於「安定區」討伐戰，卻遭到金木破壞。

笛口壹

材料：雛實的父親　Rate：不明　形狀：鞭
形式：鱗赫　使用者：真戶吳緒
特徵：以雛實的父親製作而成的昆克。真戶吳緒使用於對戰董香、雛實，能利用棘刺捲住並撕裂敵人。

笛口貳

材料：笛口涼子　Rate：不明　形狀：盾
形式：甲赫　使用者：真戶吳緒
特徵：利用雛實的母親涼子做成的昆克。能夠包圍敵人，封鎖對方的行動。真戶吳緒和董香對戰時曾經使用。

河洛

材料：不明　Rate：不明　形狀：槍
形式：羽赫　使用者：法寺項介
特徵：能夠發射光線攻擊敵人，是法寺在「安定區」討伐戰時使用的昆克。幾乎無法對芳村造成任何傷害。

幸村1/3

材料：不明　Rate：B　形狀：刀
形式：尾赫　使用者：佐佐木琲世
特徵：尖端像刀一樣銳利的昆克，琲世曾在對戰大蛇時使用它。推測是以有馬和平子使用之「幸村」相同的赫包製作而成。

13's傑森

材料：壁虎　Rate：S＋　形狀：鐮刀
形式：鱗赫　使用者：鈴屋什造
特徵：使用強韌的昆克鋼打造而成，具有強大殺傷力，形狀如鐮刀般的昆克。正如其名，這是用13區喰種‧傑森製成的昆克。

打薄剪

材料：不明　Rate：不明　形狀：刀
形式：尾赫　使用者：林村直人
特徵：林村在拍賣會掃蕩戰使用的昆克。用它切進胡桃鉗的甲赫中，反復相同攻擊後成功打倒對手。

垂冰

材料：不明　Rate：不明　形狀：槍
形式：甲赫　使用者：宇井郡
特徵：宇井於「安定區」討伐戰對戰芳村時使用的槍型昆克，可以瞬間形成如尾赫般的刀刃。戰鬥中令芳村受到極大傷害。

赤舌

材料：赤舌　Rate：SS　形狀：大刀
形式：甲赫　使用者：法寺項介
特徵：法寺於「安定區」討伐戰中使用的昆克，具有能貫穿芳村盔甲的威力。有可能是用法寺在中國抓到的喰種赫子製成。

繫(plain)

材料：不明　Rate：C　形狀：刀
形式：尾赫　使用者：不知吟士、瓜江久生
特徵：不知吟士與瓜江久生對戰Torso時使用的昆克，外形像刀。雖然對付得了Torso，卻無法抵抗S級喰種大蛇的攻勢。

特托羅

材料：不明　Rate：不明　形狀：鞭
形式：尾赫　使用者：木嶋式
特徵：薔薇戰役中，木嶋捕獲月山家喰種時所用的昆克。前端附有重物，能向敵人拋擲，奪去對方的自由。

堂島.改

材料：瓶兄弟　Rate：S　形狀：槍
形式：尾赫＋甲赫　使用者：亞門鋼太朗
特徵：具有能放出兩根觸手的機關，形狀像長槍般的昆克。於亞門和金木的最終決戰中派上用場，成功讓金木身負重傷。

堂島1/2

材料：不明　Rate：不明　形狀：金棒
形式：甲赫　使用者：亞門鋼太朗
特徵：原本為於24區戰死的張間調查官所有，作為遺物，後來由亞門接收。亞門和金木對戰時曾使用它，卻在金木的攻擊下遭到破壞。

東京喰種:re用語集

本章節將詳細解說「昆克斯」、「獨眼」、「赫者」等作品中出現的特殊用語。可作為參考資料細細詳讀，想必更能盡情感受原作故事且陶醉於其中。

Rc細胞

【あーるしーさいぼう】

人類與喰種兩方都有的細胞，只不過喰種體內的含量異常的高，於是便作為辨別是否為喰種的方式。後天被植入赫包的琲世與昆克斯，血液中的Rc細胞含量比常人還多。食用人肉會導致Rc細胞活性化。

青桐樹

【アオギリの樹/あおぎりのき】

由「獨眼王」統領的喰種組織。以「無論是喰種或人類，都要用力量統治」為理念，和人類最強戰力CCG進行抗戰。前作中段時期攻擊喰種監獄「庫克利亞」，讓大量喰種脫逃，藉此增加他們的戰力。更在前

CCG研究人員嘉納教授的協助下，開始製造人工喰種。拍賣會戰役後，由於失去富豪喰種這一珍貴的資金來源，陷入財政危機。為了開發新的資金來源，幹部干支接近了喰種家族「月山家」。為了是否要去救出幹部雖實，組織高層當中似乎意見分歧。

學院

【アカデミー/あかでみー】

喰種對策局底下附屬的教育機構，負責培訓喰種搜查官候補生。從學院畢業似乎是喰種對策局的入局條件之一。除了學習喰種相關的法律和知識，同時也會為了將來操縱昆克的需求，進行體能訓練。學生大多是家人被喰種殺害、無依無靠的孩子。

安定區

【あんていく】

20區的咖啡店。雖然是該區喰種的據點，但是同時也開放人類來消費。店長芳村以該區的理念「夥伴之間要互相幫助」為由，幫助了變成半喰種的金木，並教導他喰種的生存方式。後來，CCG識破芳村是SSS級喰種「獨眼梟」並攻擊他，也摧毀了安定區。最後，芳村被青桐樹綁走，目前生死未卜。

拍賣會

【オークション/おーくしょん】

由SS級喰種「大夫人」主辦的人類販賣拍賣會的簡稱。主要商品是年輕女性。在昆克斯班成員六月透的努力下，CCG鎖定了會場位置，由S2班領導者和修政指揮龐大部隊攻擊。

1
2
3
4
5
6
7
附

［か（ka）行］

包括主辦者大夫人在內，許多富豪喰種死亡，促使以這些喰種為資金來源的「青桐樹」，遭受到財務上的重大打擊。

奇美拉昆克
【キメラクインケ／きめらくいんけ】

具有兩種不同特性的赫子，是相當稀有的昆克。力量相當強大，但相對地也十分難操縱。排世的老師曉，被譽為駕馭這類奇美拉昆克的能手。

昆克
【クインケ／くいんけ】

搜查官和喰種戰鬥時使用的武器。由喰種對策局的前總議長，和修吉雨，以及德國局長亞當‧格赫納共同開發而成。將喰種的赫包重新加工，利用電流信號發動赫子，因此昆克那樣任意變化赫子的形狀。昆克由使用者命名，一般來說會冠上變成材料的喰種名字。非戰鬥時則收納在專用的箱子裡，若無已登錄搜查官的生體認證，就無法開啟昆克。也有些喰種會殺害搜查官，以奪取他的昆克。

赫者
【かくじゃ】

保有普通喰種的赫子型態，卻又能夠產生包覆全身赫子的突變體。能透過捕食喰種同類攝取Rc細胞，發揮強大的力量。例如芳村和干支就是赫者。不過由於遺傳的問題，也有部分喰種無法變成赫者。

赫子
【かぐね】

喰種的捕食器官。由Rc細胞所形成，藉由反復硬化軟化，可自由自在地變形運用，被稱之為「液狀的肌肉」。依據其特性，分為「羽赫」、「甲赫」、「鱗赫」、「尾赫」四種。越強大的喰種擁有越多赫子，基本上一個喰種只會有一種赫子，但是仍存在同時擁有複數赫子的喰種。

昆克斯
【クインクス／くいんくす】

接受特殊手術，在體內植入喰種赫包的搜查官。擁有比普通搜查官還強的體能，也能夠發現赫子的位置。「Rc值」比一般人高，當生命面臨危險時，具有因極度喰種化而失控的缺點。

昆克斯手術
【クインクス施術／くいんくすせじゅつ】

製造出昆克斯的手術方式，也稱為「赫包植入法」。是以嘉納對金木實施的「半喰種化手術」為基礎，由地行甲乙博士研發出來的手術。從喰種體內取出赫包，封在昆克鋼裡，接著再埋進人體內。埋入的赫包被設定了五個階段的框架，能夠調整赫子的活動率。每開放一個框架，赫包的力量就會提昇，同時也增加失控的風險。

喰種
【ぐーる】

捕食人類維生的亞人種。外觀和普通人類無異，大多融入人類社會，當中也有足以影響財政界的有力喰種。每個喰種都有自己狩獵人類的「喰場」，為了爭奪喰場，同類間也會發生不少紛爭。在世界各地都有發現喰種的蹤跡，日本根據喰種對策法，成立喰種對策局來搜查並驅逐喰種。雖然喰種具備優異的體能，以及赫子這個強大的捕食器官，更擁有高度自癒能力，然而要是外傷嚴重程度超過自癒速度，還是會死亡，因此也不算不死之身。

喰種搜查官
【ぐーるそうさかん】

隸屬喰種對策局（CCG），在喰種對策法規範下，對喰種進行搜查、驅逐等任務的執行者。使用由喰種製成的「昆克」為武器。採階級制度，由上級搜查官率領下級搜查官組成的隊伍，執行驅逐喰種的任務。

基本上從驅逐喰種的數量以及危險性來決定功績，因此就算很年輕也有可能升任最高階的特等搜查官。喰種對策局的特等搜查官的標誌是鴿子，因此喰種間往往用「白鴿」作為搜查官的別稱。

喰種對策局
【ぐーるたいさくきょく】

喰種搜查官所屬的行政機關。英文名稱為「Commission of Counter Ghoul」，通常以擷取開頭字母「CCG」作為簡稱。局中最高位的總議長，代代由和修一族世襲。

喰種對策法
【ぐーるたいさくほう】

定義喰種，並規定處置他們的方法，以及喰種搜查官必須嚴格遵守的事項之法律。當發現赫眼或赫子出現，該喰種就會失去所有法律保障。此外，根據喰種對策法，喰種搜查官禁止對喰種施加不必要的痛苦，然而也是有無視這條法規、執意拷問喰種的案例。

獨眼
【隻眼／せきがん】

喰種情緒高漲時眼睛會變紅，這種狀態下的眼睛被稱為「赫眼」。只有一隻赫眼的喰種，被稱為「獨眼」。人類和喰種生下來的混血兒會產生「獨眼」，但能成功生下混血兒的案例相當稀少。這是因為，人類與喰種結合後，若母親是喰種，母體則會將胎兒吸收掉；

［さ（sa）行］

CCG研究區
【CCGラボラトリー区画／しーしーじーらぼらとりーくかく】

在CCG的占地中，規劃了一個專門負責進行喰種相關研究的區域。對抗喰種的兵器、Rc抑制劑，以及喰種搜查官使用的昆克，都是在這裡製作。由德國的喰種研究員地行甲乙擔任主席研究員。

種的搜查官存在。

1 2 3 4 5 6 7 附

獨眼王
【隻眼の王／せきがんのおう】

「青桐樹」的首領。由於擁有傳說中的「獨眼」而得名，然而其真面目仍然是一團謎。「青桐樹」的幹部干支，是人類母親和喰種芳村生下來的獨眼，不過她是否就是獨眼「王」，又或者，還有其他「獨眼」的存在，截至目前的故事進展還無法得到結論。

若母親是人類，胎兒則無法吸收來自母親的營養，因此死胎率很高。根據混種強勢法則，能夠順利被生出來的獨眼，以及美食家月山等能力強大的喰種出沒，因此被喰種搜查局列為危險區域。在喰種對策局策劃的「安定區」討伐戰後，此地的治安狀況則不得而知。有相當強大的能力，在喰種社會是宛如傳說般的存在。

20區
【にじゅっく】

過去「安定區」的店長芳村所在的地區。因為芳村的「喰種同伴間應相互幫助」方針，使得這裡成為能讓喰種安居的區域，也不常發生捕食人類事件。然而，由於這裡有暴食狂利世

[な(na)行]

白翼章
【はくよくしょう】

喰種對策局制定的一種勳章，主要頒發給驅逐高等級喰種的搜查官。勳章共分三等級，逐相當S級喰種授予「白單翼章」，SS級是「白雙翼章」，SSS級則是「白龍翼章」。勳章名稱由喰種對策局的標誌白鴿而來。

半喰種
【はんぐーる】

包含昆克斯在內，移植了喰種赫包的人類總稱。昆克斯以外

[は(ha)行]

面具
【マスク／ますく】

幾乎所有的喰種，為了隱藏自己的真實身分，都擁有一個專屬的面具。不少店家都有販賣喰種面具，而位於4區，由詩經營的「Hysy Artmask Studio」也是其中之一。在〈:re〉當中，琲世等人為了假扮成喰種潛入搜查，便向詩訂製了面具。

[ま(ma)行]

的半喰種不具備控制赫包的能力，因此無法攝取人類身肉以外的食物，很難在人類社會生存。

國家圖書館出版品預行編目 (CIP) 資料

東京喰種 :re 最終研究：Q's 極祕搜查報
告 / COSMIC PUBLISHING 編著 ; MEGUMI
翻譯 . -- 初版 . -- 新北市：大風文創,
2018.07
　面 ; 　公分 . -- (COMIX 愛動漫 ; 28)
譯自：「東京喰種 (トーキョーグール):re」
Qs(クインス) 極秘探査レポート
ISBN 978-986-96526-1-2(平裝)

1. 漫畫 2. 讀物研究
947.41　　　　　　107007437

COMIX 愛動漫 028

東京喰種 :re 最終研究

Q's 極祕搜查報告

編　　著／ COSMIC PUBLISHING
翻　　譯／ MEGUMI
執行編輯／張郁欣
特約編輯、排版／陳琬綾
編輯企劃／大風文化
發 行 人／張英利
出 版 者／大風文創股份有限公司
電　　話／ (02)2218-0701
傳　　真／ (02)2218-0704
網　　址／ http://windwind.com.tw
E-Mail ／ rphsale@gmail.com
Facebook ／大風文創粉絲團
　　　　　 www.facebook.com/windwindinternational
地　　址／台灣新北市 231 新店區中正路 499 號 4 樓

香港地區總經銷 / 豐達出版發行有限公司
電話 / (852) 2172-6533
傳真 / (852) 2172-4355
地址 / 香港柴灣永泰道 70 號 柴灣工業城 2 期 1805 室

初版四刷／ 2023 年 11 月
定　　價／新台幣 250 元